藝術初體驗

倪再沁 著

作者簡介

倪再沁

1955年生於台北縣。現任東海大學美術系教授、
台灣美術研究中心主任。

曾任
國立台灣美術館館長
席德進基金會董事長
台灣美術基金會執行長
東海大學美術系主任、美研所所長
東海大學文學院院長
東海大學創意設計暨藝術學院院長

著作
〈藝術初體驗〉
〈公共藝術觸擊〉
〈台灣當代美術通鑑〉
〈台灣美術的人文觀察〉
〈台灣美術論衡〉
〈台灣公共藝術的探索〉
〈山水過渡〉、〈水墨畫講〉、〈美感的探索〉、
〈美感的魅惑〉等四十冊

創作
曾於海內外舉行個展二十餘回，作品為國美館、
北美館、高美館及海內外藏家所典藏。

目錄 Contents

藝術初體驗

幾年前，香港商務印書館向我邀稿，為年輕學子們寫一本藝術的入門書，所謂年輕學子是指一般Teenager世代對藝術沒有特別認識的廣大族群。

寫什麼呢？入門書不就是藝術概論嗎？市面上的《藝術概論》不下數十冊，但大多正經八百、有條有理，所以很少能引起閱讀的興趣。幾年前我也曾試圖寫一本另類的藝術入門書，於是以嘻笑怒罵的筆調寫出我個人對藝術的種種體驗，書名是《藝術蓋論》，結果只出了一版就下市了，書商表示，我的書名把藝術的崇高美好給破壞了，人們看到書名就看扁了這本書，怎麼可能暢銷呢？

所以我的經驗是，藝術入門書寫的太規矩，雖然引不起閱讀興趣但卻可以吸引人購買；而若寫的太有趣，也許會引起閱讀興趣，問題是很少人會去購買這種沒營養的書，這真令人困擾而難以取捨，此所以香港商務印書館的邀約後來不了了之的原因，因為怎麼寫都不能恰到好處。不過，雖不能問世卻可以當成上課用的講義，就在這種既寫之則用之的心態下，竟然在有些正經又有些趣味的原則下寫完了這看來還有點學院味的藝術入門書。

書名為《藝術初體驗》，只不過是趕流行而已，其實內容還是跟

著一般的藝術概論發展，所以這是為圈外人而寫的泛泛之論，只不過寫的比較輕鬆而親切，也沒有套用一堆學術名詞之弊。然而，一碰到舉例說明時免不了要引用經典名作來佐證，此時就免不了較艱澀的專有名詞，尤其是某某主義、某某風格之類，讀來令人頭皮發麻，為了避免這種因專業而致的疏離，我只好直接論畫而少引經據典，以免概論竟變成專論。

對學習藝術而言，初體驗的最後媒介當然是在藝術品的前面。看再多的梵谷傳、再多的梵谷名畫圖版，比不上在美術館裡眼見為憑，那種看原作時體驗到的精神力量絕非在書裡可以比擬。雖然觀賞原作是最佳的藝術體驗，但這種感動常因時間流逝而消褪，此時若有一本和藝術體驗有關的專論可為輔助教材應該是有必要的，我的這本《藝術初體驗》應該就具有如是功能。

在藝術圈闖蕩已三十餘載，我的藝術初體驗是什麼狀況？仔細想想，這個問題不好回答，因為每個階段都會有不同的美感經驗。剛上大學時接受的是梵谷熱烈的情感，快畢業時嚮往的是高更深鬱的心靈，後來行走藝壇才體會到塞尚睿智的觀照，這些大師的作品在不同時刻給了我不同的初體驗，直到如今依然如是，這就是藝術令人著迷的原因吧！

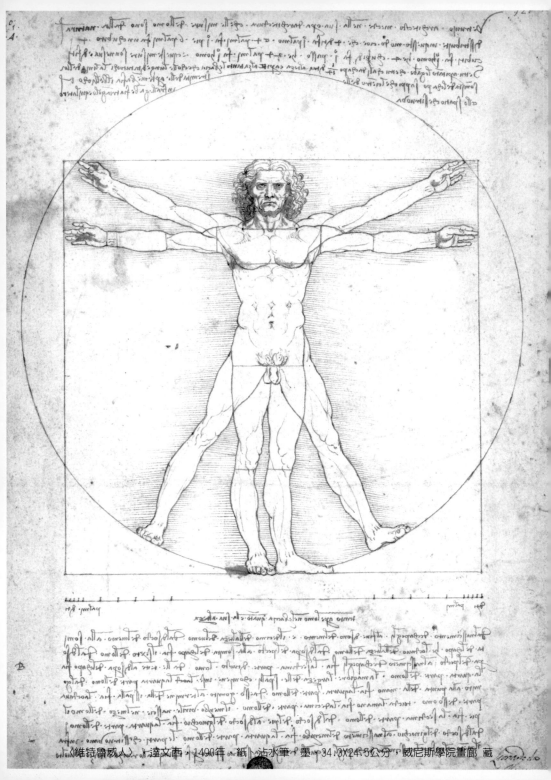

〈維特魯威人〉，達文西，1490年，紙上沾水筆，墨，34.3X24.5公分，威尼斯學院畫廊 藏

第一章

藝術的定義，什麼是藝術？

藝術的定義！什麼是藝術？

何謂藝術？妳可能沒想過這個問題，如同我們不會想到什麼是人？在以科學態度為萬物下定義的20世紀初，就有學者在為人下定義，極其有趣！什麼是人？！怎麼定義都不完整，而且還很可笑，「以兩足行走而無長毛覆身者」，「平貼脊骨而臥者」……，把一隻雞的毛拔完，把一隻鱷魚翻個身……是不是就算人了！

翻一翻辭典，看看什麼是藝術，答案也莫衷一是，只好溯其根源。在古代中國，「藝」這個字是指製造、種植等生產過程中用以完成任務時，所使用的「技術」，周禮六藝中的射、御，莊子的「庖丁解牛」……談的都是高超的技術。在古代西方，拉丁語中的Ars，指的也是木工、金工，甚至是外科手術中的精湛技能。所謂「藝」近於「技」，的確有其歷史傳統。

可以說，無論中、西方的藝術都是由技能開始，演化到今天，凡技術達到登峰造極境界者，我們往往會以藝術大師盛讚之（如茶藝、花藝、廚藝……），然而在學術領域，在現代觀點中的藝術，早已跨越技能範圍，《辭海》裡的定義是：「透過塑造形像，具體反映社會生活，表現作者思想情感的一種社會意識形態。」

從古到今，藝術並非固定不變的理念，而是從「術」到「藝」的一段「內化」的過程，也是由廣義、散漫到狹義、嚴謹的純化過程。因此，今日所被認可的藝術，指的是具有意識形態（含宗教、政治、法律、哲學、文學……乃至美學）的那種既純粹又嚴謹的藝術創作，而非美食、美髮、美容、美景……。

藝術，「以藝為重，以術為輔」之後，觀念、心靈、創造力遠比

高超的技術重要，因而日益內化、純化，逐步踏上價值階段的頂端而高不可攀，令俗世大眾既嚮往又崇拜。讓人仰之彌高的藝術因此置身於博物館、音樂廳、歌劇院及各類型的藝術中心內，欣賞者往往得購票進入，才可以展開一段屬於心靈的藝術之旅。

由於藝術的高不可攀，難以接近，一般人並不具備評斷（或欣賞）藝術的能力，由於缺乏獨立自主的辨識力，面對藝術逐變成知識水平和藝術品味的考驗，難怪越受學術肯定的藝術，越是令人望而生畏！藝術難解，還是認同那些展演純藝術的空間比較可靠，這是既安全又容易的分辨之道──在博物館裡的當然是藝術品！果真如此嗎？一塊破瓦被放在投射燈照耀下的的架子上就會讓觀眾心生讚嘆嗎？一幅猴子塗的抽象畫掛在展示牆上也能令人肅然起敬嗎？

離開藝術殿堂，還看得到藝術品嗎？為了建立欣賞藝術的感知基礎，我們不得不回頭來看看美學家或哲學家為藝術下的定義，略舉幾

張大千〈廬山圖〉於故宮內展出情況　葉柏強　攝

則如下：

亞里斯多德：藝術是自然的模仿。

席勒：藝術是感情與理智調和下的產物。

黑格爾：藝術是把絕對的精神予以直覺地表現。

托爾斯泰：藝術是人間傳達其情感的手段。

懷茲（Morris Weitz）：藝術並沒有任何共同特質可供定義。

在藝術專論中找尋藝術定義，至少有百餘種說法，從古老的模擬到20世紀的否定（如懷茲），這之間的差距點實在太大了，站在後現代已臨的21世紀，藝術的確難以定義，甚至無法定義，但為了尋找入道的門徑，我們還是得找出幾個可供參考的準則，以利探索。

一、藝術是自然的再現

這大概是最早被認同且接受度最高的藝術信念。所謂的自然不只是風景，還包括身體、靜物、風俗、事件等可見的人生切片；而再現並非只是外形的相似，還包括質感、量感、空間、光影、動態，乃至個性、感情等具體而微的深層表現。自然的再現也就是對自然的模擬，今日博物館中的藝術品大都在此範圍內，不論是羅浮宮三寶或故宮三寶皆屬之。我們在《維納斯雕像》中看到比例、均衡、和諧……在《勝利女神雕像》中感受到質感、量感、動勢……，在《蒙娜麗莎》畫像裡認知到空間、光影、人性……；在《谿山行旅圖》中突出的是雄偉的峰巒、堅實的質感……，在《早春圖》中，體驗到雲煙的

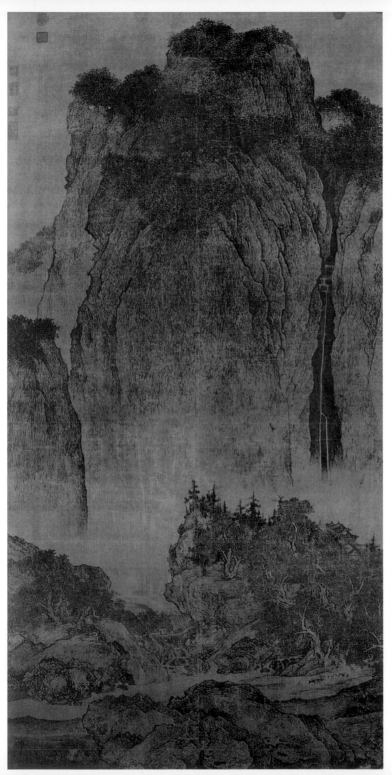

＜谿山行旅圖＞，
范寬，北宋，
軸　絹本、水墨，
206.3x103.3公分，
國立故宮博物院 藏

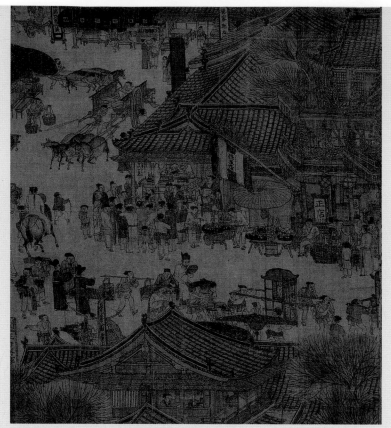

〈清明上河圖〉局部，張擇端，北宋，卷　絹本、水墨設色，24.8X528公分，
北京故宮博物院 藏

變化、空間的推移……；在《萬壑松風圖》中，領會到壯闊的山林、
渾厚的量感……。儘管表現的方式不同，呈現的感覺也大異其趣，但
它們都是自然的再現。

　　再現、模擬的信念在西方始終屹立不搖，即使到了19世紀，如
《拿破崙一世和約瑟芬的加冕》、《奧南的葬禮》一般宏偉的寫實繪畫
仍被視為經典名作；至於中國，就在繪製《清明上河圖》的同一時代，
模仿自然的創作方式行將從中國藝術的舞台中淡出，時為10世紀。

　　自然的再現，終將隨時代演進而轉變。在西方，19世紀末的歐洲
藝術，已對形像的寫實喪失興趣，轉而往形象的表現，甚至是抽象邁

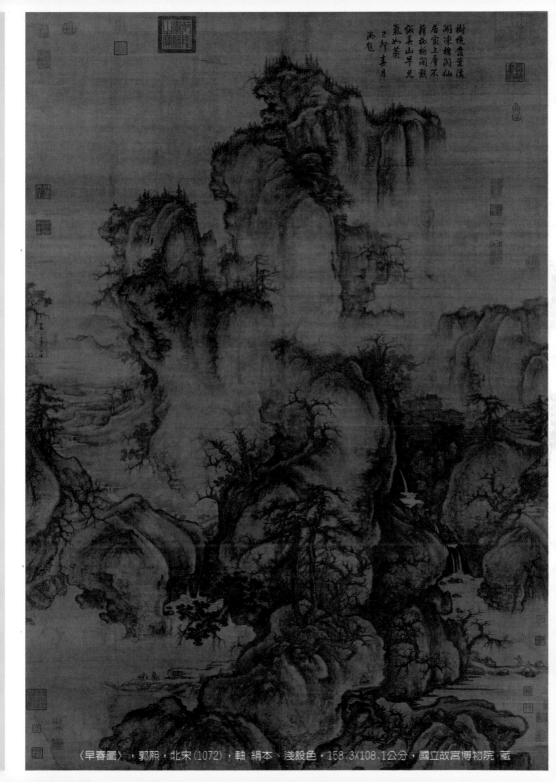

樹總青葉溪
澗凍擦閃仙
居家上層不
舊拘枢閉藏
似去山早兄
氣以蒸
己卯春月
尚題

〈早春圖〉，郭熙，北宋 (1072)，軸 絹本、淺設色，158.3X108.1公分，國立故宮博物院 藏

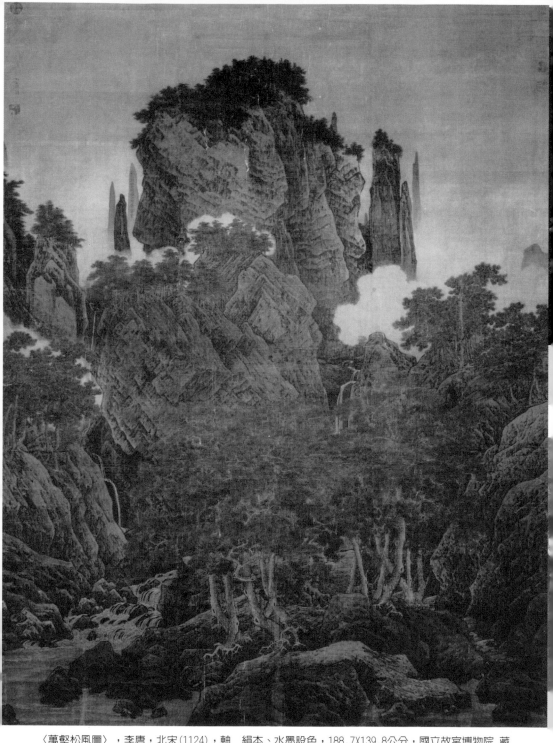

〈萬壑松風圖〉，李唐，北宋(1124)，軸　絹本、水墨設色，188.7X139.8公分，國立故宮博物院 藏

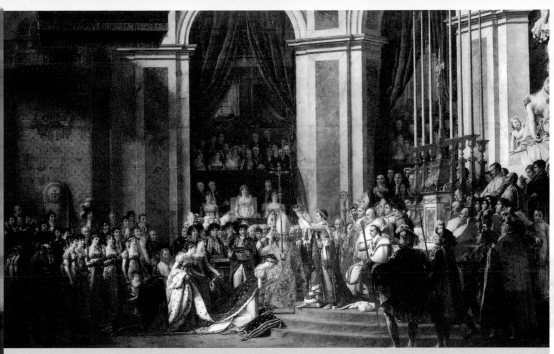

〈皇帝拿破崙一世和約瑟芬的加冕〉，大衛，1805-1807，畫布、油彩，
610X930公分，巴黎羅浮宮 藏

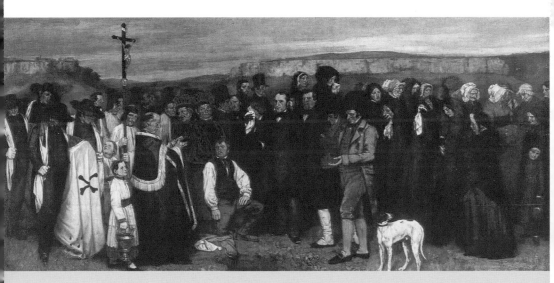

〈奧南的葬禮〉，庫爾貝，1849年，畫布、油彩，313X664公分，巴黎奧賽美術館 藏

〈衣瓜索瀑布〉，黃君璧，1977年，紙本、水墨設色，95X185.5公分，私人藏

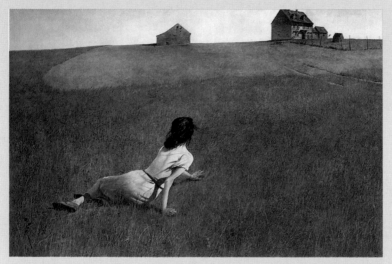

〈克麗絲蒂娜的世界〉，魏斯，1948年，蛋彩，32.25X47.75吋，紐約現代美術館藏

進；在中國，北宋中葉以後就無意於形象的寫實（蘇東坡：論畫以形
似，見與兒童鄰），轉而往形象的寫意，甚至是超象走去。此後，自
然的再現就不得不從歷史舞台中淡出。然而，即使在今天，自然的再
現仍然普及且廣受喜愛，尤以自然變化為題材的創作，往往因掌握變
幻莫測的瞬間而受好評（如美國的魏斯、台灣的黃君璧），這種內、
外的差距，中、西皆然。

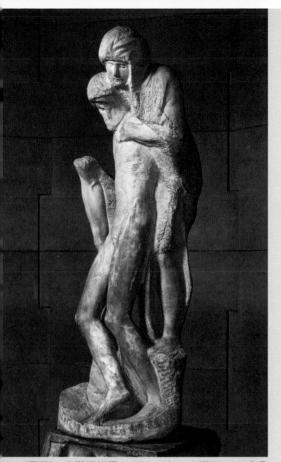

〈聖殤〉，米開蘭基羅，1552-1564，大理石，195公分

二、藝術是情感的表現

　　這也是已被認同接受度甚高的藝術信念。所謂的情感不只是個人的，也包括族群的、國家的、人類共同的、甚至是階級的、性別的情感；而表現的方式極其多元，可以是隱晦的、誇張的、象徵的，甚至是抽象的、超現實的……表現。

　　情感的表現在乎的不是對象物，而是創作者的內在感受，客觀景物只是主觀心意的假藉（藉物詠情），是藉以表現的媒介，身體或風景的實存不是描繪的重點，個人情感的深刻體現才是最重要的。同樣的對象可以是歡愉、樸實、繁盛、富麗，也可以是清冷、淡漠、孤寂、蕭瑟，當然更可能是曖昧難明，欲說還休式的情感。

　　如今許多擄獲人心，膾炙人口，感人肺腑的藝術品，這些強調「人」的作品突顯的當然是情感的表現。在西方，從米開朗基羅的《聖殤》到羅丹的《巴爾扎克》，從林布蘭的凝

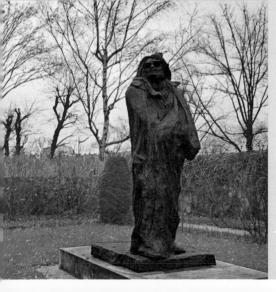

〈巴爾扎克像〉，羅丹，1893-1897，青銅，270公分，巴黎羅丹美術館藏

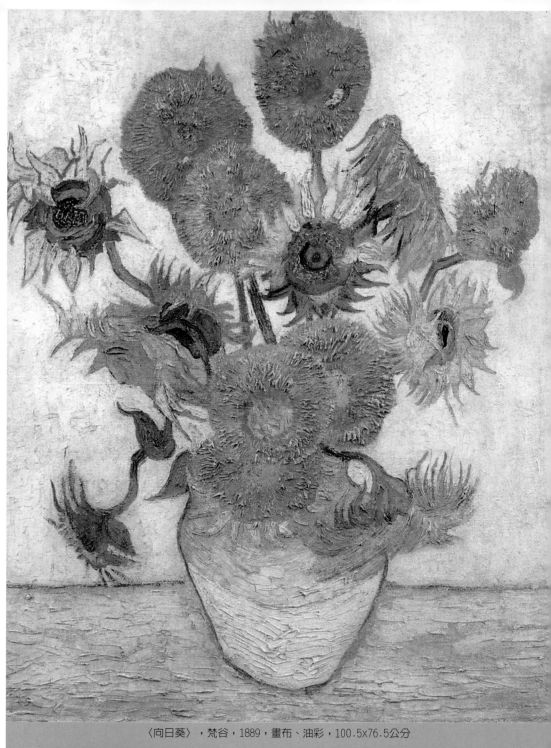

〈向日葵〉，梵谷，1889，畫布、油彩，100.5x76.5公分

〈安晚帖冊〉，朱耷，清代（1694），冊　紙本、水墨，31.8x27.9公分，
日本泉屋博古館　藏

視自我到梵谷的燃燒自我，從維梅爾的靜觀到高更的內省……；在中

國，黃公望的平淡，倪瓚的冷澀，吳鎮的敦厚，徐渭的狂野，八大的

激昂，張大千的雄強，余承堯的詭奇……。儘管情感所繫大不相同，

呈現的方式也都是獨領風騷，但皆屬情感的表現。

　　在西方，強調情感的表現在19世紀末才受到矚目，梵谷當然是最

具代表性的人物，他筆下的靜物、乃至初識的對象，都因他情緒的波

動，筆觸的扭曲而隨之充滿呼之欲出的情感張力；在中國，最具代表

性的則是八大，他筆下的花、鳥、魚、樹皆因個人情感轉移而成為孤絕、冷僻、憤世及傷感的象徵，時為明末清初，17世紀中葉。

　　情感的表現，在西方要到20世紀才成為顯學，只有百年風光，但表現得相當突出，不論最令人驚駭的席勒、最不忍卒睹的培根、最靜默無語的羅斯科、最平淡自在的莫蘭迪……，皆極富感染力，讓人感動不已。在中國，情感的表現始終是藝術創作的主要內容，已有千年歲月，表現得相當深沈，以致難以理解，尤以牧谿、趙孟頫、石濤等樸素無為的形象，幾乎已至禪境，大相無形就如同大音希聲，令人困惑不已。真正深刻的情感表現並不多見，反倒是浮面的、腥羶的、誇張的、廉價的情感到處充斥，如鴛鴦蝴蝶式的濫情、風花雪月式的感傷、無病呻吟式的痛苦、譁眾取寵式的激情……，這些都是我們最容易看到的情感表現，滿佈在藝術世界裡，中、西皆然。

三、藝術是理念的傳達

　　這大概是發展最晚且接受度最低的藝術信念。所謂的理念是沒有界限的，即使與審美無關，引不起美感經驗的也包括在內；而所謂的傳達也沒有固定形態，即使與繪畫、雕塑無關，甚至不屬展演形式的表達也都能被接受。

　　理念的傳達，在乎的是理念，所以只要能完整呈現的方式都能接受。一幅畫，一件雕塑所要傳達的理念通常有限，所以創作者往往會選擇比較多重的創作元素（物件），比較多元的創作手法（如裝置、

行為、表演、錄影……）來表現。在世界各地所舉辦的美術雙年展中，理念的傳達始終是最主要的訴求，在無數新建的當代美術館中，藝術理念亦是典藏及展覽之所繫。

　　每個時代、風格都有其藝術理念，但把它放在視覺和心靈之上的首推塞尚，其理念先行的視覺形式，雖然有些混淆（超越透視法則的全視點，超越眼睛所見的永恆形象），卻為20世紀的現代藝術開啓了光明的坦途；在中國理念最突出的當屬董其昌，他引用禪宗思想來論藝術的頓悟，把山水視為抽象的造形，歸諸於筆墨（語言），這樣精純的理念，影響卻有限，但四僧中的漸江和四王中的王原祁有比較鮮明的形式與之呼應。

<青弁圖>，董其昌，明，紙本、水墨，225x88公分，克利夫蘭美術館 藏

自從杜象把小便斗命名為《泉》並展出後，「現成物」的觀念便成為當代藝術的顯學，此後藝術家們紛紛跟進，不斷提出新的美學觀念來挑戰傳統美學價值，由於「繪畫或雕塑，不過是觀念的表現而已」，所以越到後來，藝術家越強調觀念而輕忽實體作品。60年代初，偶發藝術、環境藝術、身體藝術等相繼興起；到了60年代後期，柯使士（Joseph Kosuth）終於創造了純粹的觀念藝術《一和三把椅子》（One and three chairs），他把椅子、照片和文字（定義）併在一起展出，來傳遞椅子的概念。

觀念藝術崛起後，理念的傳達迅速與各種藝術形式及思想合流，使當代藝術不免要朝學術論述的方向躍進，尤其是和老莊、禪宗的關係更是緊密相連，無怪乎華人藝術家在此一種領域表現得特別傑出。最令人讚嘆的當然是謝德慶，他以一年為期創作的《自囚》、《打卡》、《戶外》、《繩子》、《藝術》，幾成絕響，誠為當代藝術的經典名作。

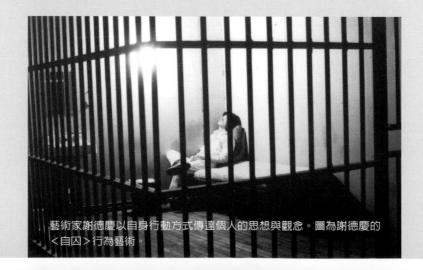

藝術家謝德慶以自身行動方式傳達個人的思想與觀念。圖為謝德慶的〈自囚〉行為藝術。

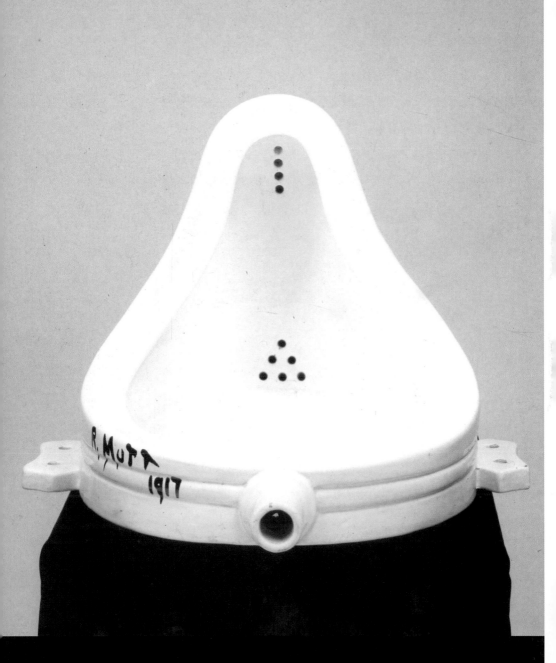

〈泉〉，杜象，1960年代根據1917年原件製作，高60公分

由於理念在腦中而不在眼前，難以驗證，此所以許多當代藝術理念玄之又玄，甚至可以說得天花亂墜，但怎麼看都看不懂，不知其所以然。這種像「國王的新衣」一般的作品充斥在美術館中，令觀眾大為困惑，更令他們感到自卑。其實當代藝術族內人也常看不懂美術館中的前衛作品，訴求理念竟使觀者望而生畏，這真是最為諷刺的傳達方式，此種懼怕當代藝術的情狀，中、西皆然。

四、藝術是無法定義的

　　藝術已經難以定義，這是玩笑話，也是真話。其實藝術的定義應該因時因地而制宜，到博物館去，我們仍可用傳統定義去欣賞絕大多數的作品，不論是自然的再現或情感的表現，它們自有其時代意義，自有其令人讚賞感動的特質。

　　然而，面對日新月異的當代藝術，面對高深艱澀的藝術理念，絕大多數的觀者都將無言以對，怎麼辦？沒辦法，也只有多讀多看，多接觸當代藝術，才能以新（與時並進，因地而異）的觀念，去透視新的藝術創作。才能在魚目混珠的當代藝術中看到依然令人讚賞、感動的作品。

第二章

藝術的功能，藝術有何用？

藝術的功能，藝術有何用？

　　在這個功利的時代，在這個以重要順序來編列預算的國度，什麼最為有利？什麼能使國家富強？國防、外交、內政、交通、經濟、科技、還是教育……，比起動輒逾千億的上述部會預算，文建會一年五十餘億的經費顯然微不足道，為何這麼少？之所以如此，因為文化藝術只能怡情養性而沒什麼實際作用，不值得重視，不值得投資。

　　以實用功能來測度文化藝術，的確沒什麼價值，也不太值得議論，尤其是那些所費不貲的純藝術，既不能吃，也穿不出去，也難賺取外匯，甚至少有共鳴，究竟有什麼重大功能值得政府投資？在教育部的大專教師升等審核表中，有兩列供圈選優劣的項目，在劣項中有此一欄：不具實用價值。每當審查藝術類教師升等時，這一格究竟要不要打勾？著實令人困惑！可不可以在此欄打勾，但在總評時給予高分通過？

　　藝術的確不具實用功能，但嚴格說來，只是不實用而非無功能。

彰化鹿港龍山寺石刻　葉柏強　攝

從史前的洞窟壁畫，到古代的廟宇建築、宗教雕刻，而後中世紀的聖經繪本……乃至今日的抽象繪畫、觀念藝術、身體表演……，此中有謀求生存之儀式、神聖權力之彰顯、道德教化之宣揚、空間環境之變化，乃至思想意志之表達、現實處境之批判……。隨著時代的變遷，藝術也因而衍生更為豐富的作用，只不過，其功能非顯而易見，亦非可供量化的數據，因而往往被輕忽、漠視。

　　如果能換一個角度來觀察，藝術之用大矣！而且還極其多元，為以簡馭繁，在此僅能透過歷史發展、施作目的、觀察角度、呈現方式等面向，把頗為廣泛的藝術功能以藝術型態歸結之，將其簡化為時代、社會及個人三個層次來討論。

一、藝術之於時代

　　著名的英國史學家羅斯金（John Ruskin, 1819-1900）如是言：偉大的國家用三個版本寫自傳，即功業、文字和藝術篇，在這三者之中，以藝術篇最為真實。羅氏此言看來武斷，但若能貼近觀察，抽絲剝繭，當知藝術形式裡蘊含意韻豐富的內容，而且是能與時代相呼應的內容。透過藝術來認識歷史，具體而微，真實不虛，誠如那古老的箴言：藝術是時代的見證。這正是我們閱讀藝術史的重要意義。

　　做為時代的見證，藝術所具有的份量遠超過我們想像（尤其在古代）。想一想，人們赴國外旅遊時看到什麼？除了自然風光外，大抵上是那些人類文化遺產和藝術珍寶，也就是古蹟、建築、文物、藝術品……例如到埃及看金字塔、木乃伊、人面獅身像，到英國看巨石

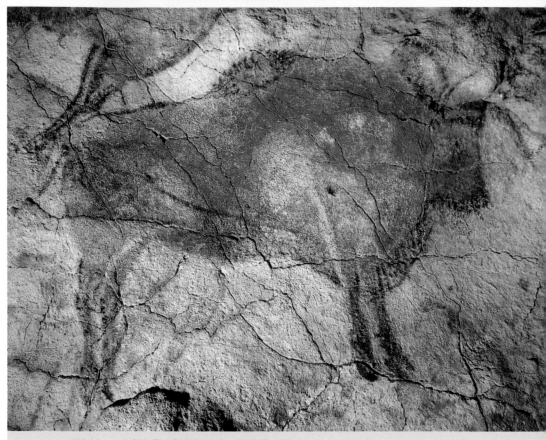

〈野牛〉，洞窟壁畫，舊石器時代，西班牙，阿塔米拉

陣、西敏寺、大英博物館，到法國看凱旋門、羅浮宮、艾菲爾鐵塔、
奧塞美術館，到義大利看圓形競技場、西斯汀禮拜堂、烏菲茲美術
館、米開朗基羅的作品……。試問，如果京都沒有清水寺、金閣寺、
八阪神社，北京沒有故宮（紫禁城）、琉璃廠（古物街）、八達嶺長
城，巴塞隆納沒有高第聖母院，沒有米羅、達利、畢卡索的藝術，那
還有什麼可供流連？尤有甚者，缺少石窟的敦煌、少了斜塔的比薩、
尚無古根漢的畢爾包……，那就什麼都不是了，幾乎無須前往，不值
一顧。

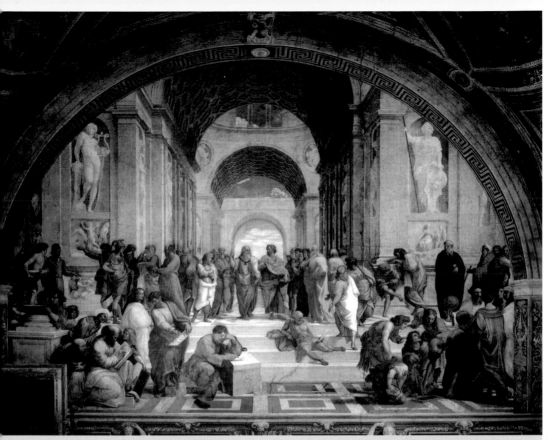

〈雅典學院〉，拉斐爾，1509-1510年，濕壁畫，底寬 770 公分，梵蒂岡宮
簽字大廳，義大利羅馬

　　前述遺址和景點，正是各個時代文化發展成果的重要依據，藉由
這些超越物質層面的精神面貌，我們才能得知人類文明進程和歷史軌
跡。舉例來說：是阿塔米拉洞窟壁畫(Madalenian Culture)透露了史
前人類施行巫術及圖存的真相；是吉薩金字塔和壁畫，體現了埃及社
會穩定的階級秩序和期待來世的生命觀；是帕德嫩神廟反映了希臘文
明追求理性、均衡和構築完美的典型；是萬神殿及雕像證實了羅馬帝
國重視實際和精確刻畫的能力……。反過來看，想要瞭解哥德時代的
基督教思想，去看看聖母院、米蘭大教堂……；想想理解文藝復興的

圖為提多凱旋門上的浮雕（Triumphal procession relief of Arch of Titus），西元81年

人本主義，去看看洗禮堂和達文西，拉斐爾等之作品，想認識巴洛克的王權威儀，去看看凡爾賽宮和盧本斯、委拉斯貴茲的畫作，想要體驗洛可可、新古典……乃至我們所處這個後現代，藝術絕對是最隱微但卻最準確的切入點。

　　從一棟建築、一座雕像或一幅畫裡，我們得以挖掘出時代的真相，凡歷史名作無不具備這樣的功能，把這些名作的特質拿來和前一個世代相比較，我們就可以知道他們為何是時代的見證。〈蒙娜麗莎〉使透視法更為完美的呈現，〈奧林匹亞〉使色彩的真實性從此展開，〈亞維儂姑娘〉使繪畫空間掙脫視覺的限制……這就是文藝復興、印象主義、立體派……之所以成就的原因，也是十六世紀，十九世紀中葉，二十世紀初最真實的文化容顏。同樣的，我們也可以藉商周青銅器、漢唐雕塑、宋元瓷器，或王羲之書法、范寬、趙孟頫、文徵明等之名畫，看到他們所屬時代的真相。

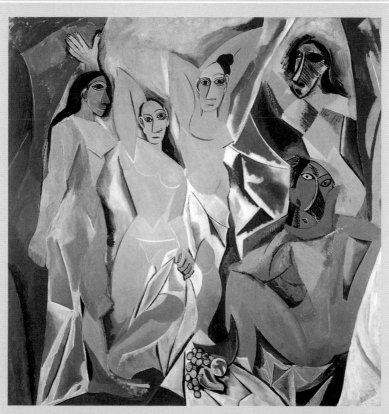

〈亞威農的姑娘〉，畢卡索，1907年，畫布、油彩，244x234公分，
紐約現代美術館 藏

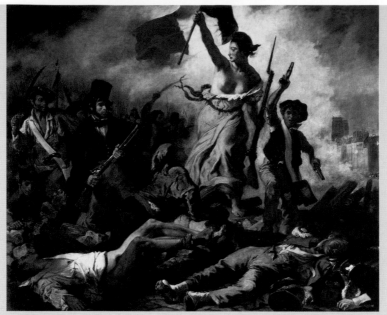

〈自由領導人民〉，德拉克洛瓦，1830年，畫布、油彩，260x325公分，巴黎羅浮宮 藏

二、藝術之於社會

在這裡所指的社會，包括國家、民族及特定族群（可大至一洲，小至一鄉），作為整體社會的一份子，藝術家在創作時若以意識型態為依歸，作品便往往具有相當的社會功能，其感染力遠超乎我們的想像。由於藝術的能量隱微而難以抵擋，自古以來便常被宗教、政治、民族、經濟等勢力所影響，視之為遂行意志的工具，因此，藝術之於社會，尤其是每個「當下」社會，絕對是其用大矣。

古埃及壁畫所顯示的圖像，不外乎歌頌法老王的神聖莊嚴及其豐功偉業，亞述帝國的敘事浮雕，則在強調帝王的無比神勇及偉大戰績；希臘神殿及羅馬凱旋門上的雕刻，也多誇耀戰鬥勝利、凱旋歸來；中古及哥德時代的教堂內外無不以聖經故事及榮耀基督的聖像裝飾之……；直到十九世紀的〈拿破崙加冕典禮〉、〈荷瑞斯兄弟之宣誓〉、〈自由領導人民〉，甚至米勒、庫爾貝等以勞動人民為主體的繪畫，仍然是訴求明確，具有強烈社會意義的藝術創作。

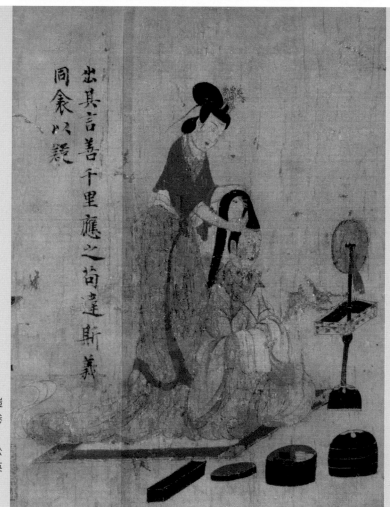

出其言善千里應之苟違斯義同衾以疑

〈女史箴圖〉局部，顧愷之，東晉，卷絹本、設色，24.8x348.2公分，英國大英博物館 藏

　　唐代張彥遠在其《歷代名畫記》如此開宗明義：夫畫者，成教化，助人倫也。可見中國古代也視藝術為用來規範人民的圖像語言。晉朝顧愷之所繪的〈女史箴圖〉不就是說明女子應遵循如是婦德的圖鑑嗎？同時期還有描繪烈女、孝子、賢者等宣揚儒家道德觀的圖鑑；唐代閻立本有〈歷代帝王圖〉、〈凌煙閣功臣圖〉，還有儀仗圖、狩獵圖、馬毬圖等，均在顯示君王將相之德行威儀及健壯英武；宋代雖多山水，但還是有李唐的〈晉文公復國圖〉、〈伯夷叔齊採薇圖〉，

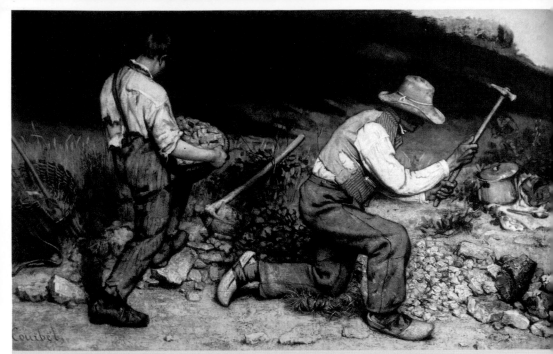

〈採石工人〉，庫爾貝，1849年，165x238公分，畫布、油彩

以及〈孝經圖〉、〈職貢圖〉等政教宣傳意味濃厚的畫作，一直到
二十世紀，徐悲鴻還畫〈愚公移山〉、〈田橫五百壯士〉……。

　　所以不論古今中外，統治階層都善於使用藝術來「啟迪人心」，
或用令人崇敬的形式、令人畏懼的造像、令人感動的內容、令人沈醉
的圖像……來彰顯自我、威嚇人民、召喚認同、迷惑人心……。想一
想：青銅器之饕餮紋、基督教堂內的聖經故事、雲岡石窟的佛教雕
刻、希臘陶瓶上的繪圖、漢代墓室外的磚畫……，無不是以藝術的方
式來呈現，以潛移默化的方式來滲透，猶如催眠一般，使人置身其間
而不自知。

　　藝術除了被用來催眠之外，也可以用來做為抗爭的利器，作為
控訴暴政，伸張正義的代言者，此所以有謂：藝術是社會的良心。大
衛的〈馬拉之死〉、畢卡索的〈格爾尼卡〉、蔣兆和的〈流民圖〉，

〈歷代帝王
圖〉局部，閻
立本，唐代，
卷　絹本、設
色，51.3x531
公分，美國波
士頓美術館藏

〈孝經圖〉局
部，李公麟，
北宋，卷絹
本、水墨，
21.9x473公
分，美國大都
會博物館藏

〈弋射收穫畫像磚〉，東漢，39.6x46.6公分，四川省博物館 藏

〈突擊〉，凱綏・珂勒惠支，1898年，銅版畫，24x29公分

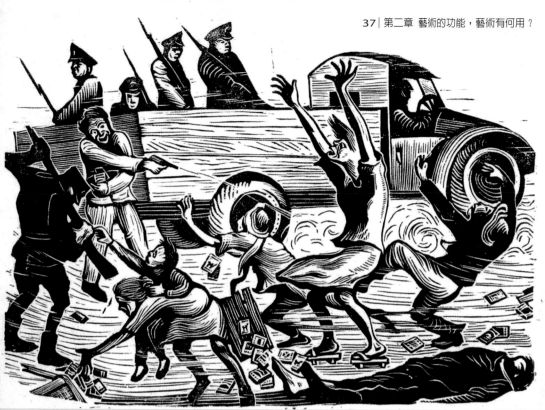

〈恐怖的檢查──台灣二二八事件〉，黃榮燦，1947年，木刻版畫，14x18.3公分，
日本神奈川縣立近代美術館 藏

都是藉由藝術控訴不義政權的名畫，尤有甚者，柯勒惠支以強悍的表
現主義形式為苦難的勞動人民代言，魯迅以同樣的藝術理念在中國推
動了左翼木刻版畫運動，而其追隨者黃榮燦在台灣刻畫了〈二二八事
件〉（因而受難），直到今天，以藝術為批判工具的藝術仍大行其
道，不絕如屢，如郭振昌所繪的人物，崔廣宇表演的行為，素人自拍
小組製作的影片……，莫不以較為隱微的手法來針砭這個日益誇張的
社會。

　　對社會的批判，是E世代藝術家最樂於表達的藝術型態。彭弘智藉
狗喻人，嘲諷吾人之趨勢附利，李巳藉抹白容顏，批判我們的文化異
化，許惠晴藉每日量體重，質疑女性瘦身美學……，當代社會千奇百

〈聖台灣—民主〉，郭振昌，畫布、壓克力顏料

〈抹白〉，李巳，行為藝術

怪，荒謬絕倫。因此，藝術家們只好以同樣的方式回應之，也因此，我們才可以從一件藝術品中，挖掘出這個社會的問題，看到每個社會的真相。

三、藝術之於個人

照常理來說，藝術作品是由藝術家創作的，當然是個人化的產物。其實不然，老闆說了算數，古代帝王之所好決定了藝術家之所長，不僅樞機主教、王公貴族決定了巴洛克、洛可可的藝術風格，即使在今天，建築設計受業主品味所左右，知名畫家亦被大收藏家所影響。所以，藝術創作並非全然個人之創造。然而，即使在神權、王權鼎盛的時代，傑出的藝術家仍然能在種種規範下表達出個人的情感、心靈，甚至意識型態，更何況是近、現代以來的藝術家自主性越來越強，使藝術愈益從屬於個人。

在中國，宗教權威並不像西方如此強大，帝國力量也不那麼切身（天高皇帝遠，帝力於我何有哉？），所以較早出現屬於自我表現的藝術創作，唐代王維有〈輞川圖〉、韓幹有〈照夜白〉……，皆屬

〈輞川圖〉石刻拓本局部，王維，唐代，31.4X492.8公分

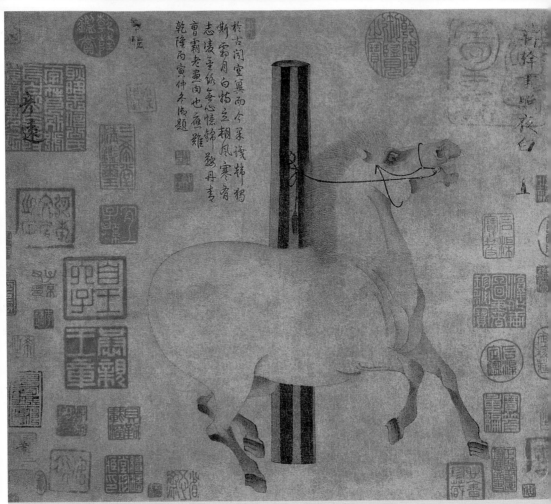

〈照夜白〉，韓幹，唐代，卷　紙本水墨，29.5X35公分，紐約大都會博物館 藏

突出於時代、社會的個人風格。五代以後，山水畫成為主流，荊浩、
關仝、董源、巨然、范寬……，皆以隱逸畫家的姿態出現，他們憑藉
自然來表達個人對宇宙山川的關照，因而使物質化的自然深具人文意
味；到了宋代以後，文人美學興起，創作的重點在個人的內在性靈，
自然只是藉以轉化的依據，畫家們強調「得意忘象」，因而使水墨畫
成為人格化的山水、人格化的花鳥、人格化的畜獸……，這在明清之

際尤為鮮明。

　　在西方，宗教及國家權威比較強勢，純然個人意識下的創作並不多見，文藝復興時期才開其端，拉斐爾那些假借神話來描繪逸樂頹廢的畫作最具代表性，巴洛克時期有卡拉瓦喬的世俗風情、有林布蘭的人性關照、有維梅爾的悠然歲月……。到十九世紀浪漫主義興起，我感故我在，藝術創作逐成為個人內在感受行之於外的表徵，德拉克拉瓦因而有如此騷動的筆觸及躍動的色彩。此後，自我表達越來越重要，到了後印象派，終於成為藝術的最主要信念。梵谷、高更、塞尚、羅特列克，或反抗世俗社會、或背棄家族親人、或逃避權力慾望，甚至不屑名利地位，他們只在乎自己的感覺和信念，為了繪畫，可以拋棄一切，一往無悔。

　　由於後印象派諸大師的藝術成就和他們感人肺腑的事蹟太過傳奇，不但有傳記，還拍成電影，使他們的作為傳染了許許多多易感的心靈。此後，不惜犧牲一切追求藝術創作，成為反抗世俗、卓然獨立的象徵，甚至成為一種非常獨特的自我實現的方法，（很少聽說放棄一切去追求歷史、哲學、外文、化學、工程、法律……）。事實上，藝術創作（或欣賞）的確有純屬個人無須公評的私密領域，最能讓個人意志暢行、讓潛在慾望實現、讓苦悶情緒抒解、讓心靈世界擴張……，有什麼比藝術更能揮灑自我，實現自我？因此，藝術之於個人，絕對大過政治、經濟、社會、物理、數學……，是生命中不可或缺的「原典」！

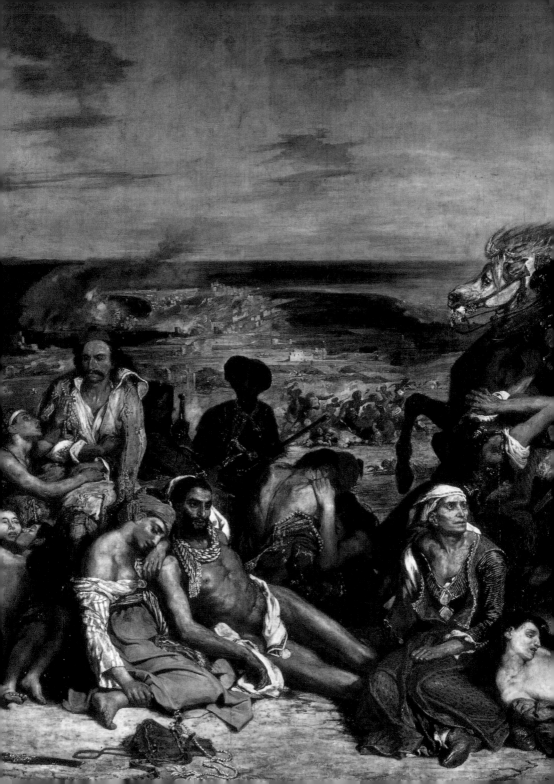

不論是創作或欣賞，都能使我們神遊其間，獲得精神上的悅樂，不論是宣洩憤怒、釋放壓力，或撫慰人心、滿足感官……，皆為自我的彰顯，無怪乎有所謂：藝術是靈魂的告白，這是生命之解放與實現的最佳途徑。所以，藝術之於個人，更是其用特大矣！

四、藝術之綜合作用

從古往今來的諸多例證可得知藝術之於時代、社會及個人的功能，此三者之分際並不明確，但為了清楚論斷不得不分項說明，如果要綜合論之，絕大多數的藝術都是豐富而多義的，很難以一個觀點去涵蓋。也就是說，他們通常是三者兼備，既是時代的見證，社會的良心，也是靈魂的告白，同時具時代、社會及個人意義。

藝術家抒發個人情感、表達觀念，同時可以批判社會、關懷弱勢，當然也可反應時代氣息、文明進程。藝術所承載的精神面貌何其多元，可以由獨立的個體看到時代，反之亦然。畢卡索的〈格爾尼卡〉就是最佳的例證，波依斯的〈種植700棵橡樹〉亦如是，謝德慶那些超越又回歸的行為也是如此，甚至連倪再沁發行的報紙，也同樣具有相似的綜合作用，這正是藝術魅力之所在。

〈巧斯島的屠殺〉，德拉克洛瓦，1824年，417x354公分，巴黎羅浮宮 藏

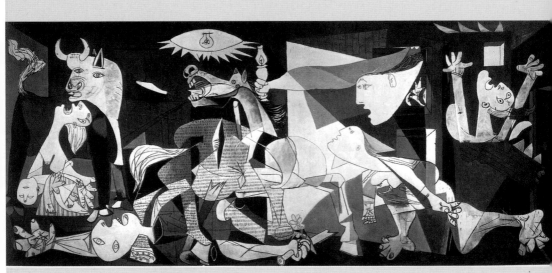

〈格爾尼卡〉，畢卡索，1937年，畫布、油彩，351X782公分，馬德里普拉多美術館 藏

第三章

藝術的起源，藝術如何誕生？

藝術的起源！藝術如何誕生？

　　想要全面認識各種藝術現象，必然涉及到藝術的起源問題，於此，有人從遠古史前人類生存的客觀事實去探討，得出巫術論、勞動論……，有的從孩童成長過程的生理反應去考察，得出模仿論、遊戲論、表現論……，還有的是從成熟美感思維的萌芽覺知來印證，得出轉化論、潛意識論……。在上述諸學說中，至今仍無絕對的定論，如果要準確地詮釋藝術的起源，必須兼顧前提三個面向及其中諸論。

一、就遠古史前人類生存的客觀事實來探討

　　這是以人類歷史發展中的具體事證為憑據，藉曾經出現過的史實來探索，這應該是最為可信的推斷方式，此一面向以巫術論及勞動論最具說服力（尚有符號論等）。

1　藝術起源於巫術

　　泰勒（E.B.Tylor）在《原始文化》中指出：「原始人類的世界觀，就是給一切現象，賦予無所不能的人格化神靈作用……他們讓這些幻想塞滿自己的週遭環境」。由於史前人類認為萬物有靈，才會施以巫術與之交感，也就是利用虛構

〈女神頭像〉，遼寧喀左東山嘴紅山文化遺址出土

的超自然力量來與萬物溝通，以實現自己某種願望的法術。

　　施行巫術，既可作為征服龐大自然界的神力，又可達成自身需求

〈玉圭〉，萬明曆，左 長
27.3公分 寬6.5公分 厚1
公分，右 長26.6公分 寬6
公分 厚1.1公分，北京市
定陵萬曆皇帝墓出土，北
京市定陵博物館藏

的目的（例如史前洞
窟壁畫，其目的在幫
助自己獲得獵物），
因此，巫術是在極度虔
誠的態度中進行，不論
是口中唸唸有詞、手舞
足蹈、臉上繪滿色彩、
身上佈滿異物，或描繪
一個圖像、雕刻某個造
形……，原始人類在與
神靈溝通幻化的過程中，極可能認真地進行了我們稱之為藝術的創造
性活動。

2 藝術起源於勞動

　　從馬克斯到列寧的觀點來看，生活中的勞動實踐，是認識論中的
基本觀點。人類的藝術行為主要起源於人類自身的勞動實踐過程，在
不斷演進的這個過程中，會產生與提高其自身的認知水平並萌生審美
意識和創造意識。一把刀、一個碗、一棟房子……原始人類對日常熟
知的客觀存在物，可能日漸喜愛且逐漸成為他們的認識對象或審美對
象。

　　今天許多博物院裡的器物部門，絕大多數是源於古代的實用器
具，如玉器中的玉圭，就是由斧頭所衍化，如商周銅器中的鼎，也是
由真正的飯鍋逐步「進化」而來。而在長期勞動中所體驗在生理上

〈大禾人面銅方
鼎〉，商晚期，
高38.5公分，湖
南省博物館 藏

（粗糙、滑潤）、心理上（難過、舒暢）、意識上（幽雅、惡俗）、
功利上（無用、有效）等綜合而深刻的變化，也可能或多或少促進了
藝術的創造性活動。

3 小結：藝術起源於史前時代？

　　史前時代的巫術活動和勞動生產，的確促成了藝術的萌芽，但在
文明時代，大量與巫術、勞動無關的藝術品是怎麼出現的？可見巫術
論、勞動論只適用於原始社會而不適用於後來的發展。

二、就孩童成長過程的生理反應去考察

　　這是以孩童成長發展中的本能反應為實證，藉幼兒如何發展藝術
行為來探討，這應該是最為可靠的論證方式，此一面向以模仿論、遊
戲論及表現論最具說服力。

〈希臘服飾女像〉，約西元前525年，
大理石彩繪，雅典衛城博物館 藏

1 藝術起源於模仿

　　早在西元前五世紀，希臘哲學家德莫克利特斯（Democritus）就說：「從蜘蛛我們學會了織布和縫補；從燕子學會了造屋，從天鵝和黃鶯等歌唱的鳥學會了唱歌」。他認為藝術來自於自然的模仿，之後的蘇格拉底、柏拉圖也都持相同的觀點，亞理斯多德更進一步指出「模仿快感」是藝術源起的動力，人從孩提時起就有模仿的本能，出於我們的天性。

　　人類會模仿動物，小孩會模仿大人，亞氏認為所有的文藝都是「模仿」（傳移模寫？），只有三點差別，即模仿的「媒介」不同、「對象」不同、「方式」不同。因媒介不同，所以有音樂、戲劇、美術、舞蹈等類型，即使是美術也有水彩、版畫、油畫、雕塑等之差異；對象不同，所以美術有山水、花鳥、人物、畜獸等差異；方式不同，所以美術有古典、浪漫、寫實、象徵、超現實等差異……，所有的藝術都起源於

對自然和現實生活的模仿，不論從歷史事實或幼兒發展觀察，似乎確有其理。

2 藝術起源於遊戲

康德（Kant）認為「自由」是藝術活動的精髓……，藝術與遊戲相通，並認為「自由」是不具功利目的之自由。席勒和史賓塞也認同藝術起源於「過剩精力」而導致的嬉戲活動。這是一種本能，在這種無功利、無目的的自由活動中，人的過剩精力得到發洩，從而獲得快樂，進而有愉悅的感受，亦即美的初步體現。

小孩拿到筆會亂畫，拿到紙會亂撕，看到沙土會堆積，會搗住嘴巴發聲，會拿著棍棒敲打……乃至辦家家酒，這些活動不受理性法則的束縛，沒有實際的功利目的，也不是維持生活所需的活動，它只是

一種遊戲，在獲得愉悅的過程中，也許色彩被強化、也許型態被歸納、也許音域被開拓、也許聲響被節奏化……。藉由遊戲，物質與精神相融，感性與理性交會，藝術即在其中衍生。在西方，達達主義頌揚這種態度（如阿爾普Hans Arp的作品），在中國，文人畫有所謂「墨戲」，這都是對「遊於藝」的肯定。

藝術起源於遊戲。圖為阿爾普Hans Arp的作品＜Paints While Singing＞，1960年，紙上繪畫，58 x 42.5公分，私人收藏

3 藝術起源於表現

美學家克羅齊（Benedetto Croce）認為，藝術的本質是直覺，而直覺的來源是情感。所以，藝術活動即是情感的表現，尤其是抒情的表現。在中國也有「情動於中而形於言，言之不足故嗟嘆之，嗟嘆之不足故歌詠之……，手之舞之，足之蹈之也」（毛詩序）。「發乎情，止乎禮」，藝術的起源和完成少不了情感和表現。得到時歡愉，失去時痛苦，這不只是小孩才如此，人類對於生老病死、愛戀仇恨等情感的反應是相近的，在尋求情感的表達和交流中，往往不自覺的會用某些外在的標誌（如線條、色彩、言語、聲調、動作……）把它展現出來，一旦這種展現與自身生命獲得共鳴（如孟克Edvard Munch的〈吶喊〉），積澱的情感轉化為一定的形式（如傑克梅蒂Alberto Giacometti的雕像），使成為有內涵的形式，藝術即由是而生。

4 小結：藝術起源於孩童時代？

童稚年代的模仿行為、遊戲活動及情感表現，的確促使藝術得以萌芽，但證諸史實，原始人類生存困難，生產力有

〈行人〉，傑克梅第，青銅，1960年，183公分

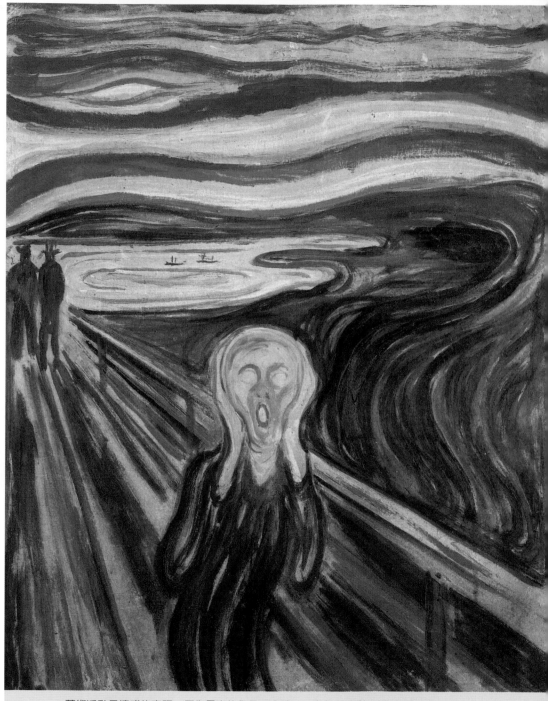

藝術活動是情感的表現。圖為孟克的作品＜吶喊＞，畫布，油彩，83.5x66公分

限,哪有精力去為模仿而模仿,更不可能為個人之遊戲及表現需求而
製作「藝術」;進入文明之後,那些複雜而深刻的藝術品也不可能單
純而直接地被創造。可見模仿論、遊戲論較適用於孩提時代而不適用
於成熟的年代,而表現論只適於內在感情之抒發,僅止於某一種類型
而已。

三、就成熟美感思維的萌芽覺知來印證

這是就嚴肅的「藝術」概念或「審美」經驗來考察,藉我們對於
藝術的體認來探究,這應該是比較實在的檢驗方式,此一面向以轉化
論及潛意識論最具影響力。

1 藝術起源於思維的轉化

對待事物的態度,決定了「藝術」的意義。今天所謂的史前藝
術,是因為現代人視之為生動的圖像或有表現力的造型;其實原始人
類並沒有藝術這個概念,他們製作「藝術」的目的不是為純粹審美而
是為生命延續,而他們面對這些形像或符號時,不是為藝術欣賞而是
為巫術禮儀。所以藝術存在與否,存在於人的心裡,而非先於人而存
在,只有在我們不受神靈威攝所作用時,史前藝術才能成為審美對
象。

史前人類或今日的某些原始部落,皆具有操作原始圖像的能力,
但對他們來說,這並不是藝術品,而是獲得神秘力量的媒介物。古埃
及的人面獅身、秦始皇陵中的兵馬俑、中世紀教堂內的壁畫、敦煌石
窟內的彩塑……,在他們所屬的時代,皆有其政教功能,而非屬藝術

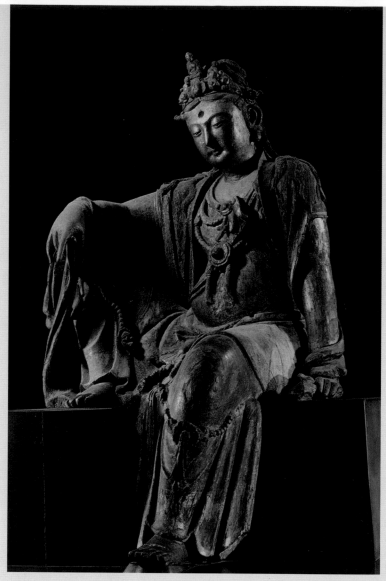

〈觀世音菩薩像〉，宋代，木雕彩繪，高141公分，美國波士頓美術館 藏

作品：要等到原始思維消退，神秘力量喪失後，原始圖像與實用功能分離，巫術目的轉化為審美目的，那些原始圖像的藝術性才得以凸顯。

　　重要的不是藝術品，而是我們如何看待藝術，魏晉南北朝的石窟佛像、宋元時期的木雕觀音、不就是西方人大肆蒐購才身價非凡的

藝術家書友卡

感謝您購買本書,這一小張回函卡將建立您與本社間的橋樑。我們將參考您的意見,出版更多好書,及提供您最新書訊和優惠價格的依據,謝謝您填寫此卡並寄回。

1.您買的書名是: _____

2.您從何處得知本書:

　　□藝術家雜誌　□報章媒體　□廣告書訊　□逛書店　□親友介紹

　　□網站介紹　□讀書會　□其他

3.購買理由:

　　□作者知名度　□書名吸引　□實用需要　□親朋推薦　□封面吸引

　　□其他

4.購買地點: _____ 市(縣) _____ 書店

　　□劃撥　　□書展　　□網站線上

5.對本書意見:(請填代號1.滿意 2.尚可 3.再改進,請提供建議)

　　□內容　　□封面　　□編排　　□價格　　□紙張

　　□其他建議

6.您希望本社未來出版?(可複選)

　　□世界名畫家　□中國名畫家　□著名畫派畫論　□藝術欣賞

　　□美術行政　　□建築藝術　　□公共藝術　　□美術設計

　　□繪畫技法　　□宗教美術　　□陶瓷藝術　　□文物收藏

　　□兒童美育　　□民間藝術　　□文化資產　　□藝術評論

　　□文化旅遊

您推薦 _____ 作者 或 _____ 類書籍

7.您對本社叢書　□經常買　□初次買　□偶而買

藝術家雜誌社　收

100　台北市重慶南路一段147號6樓

6F, No.147, Sec.1, Chung-Ching S. Rd., Taipei, Taiwan, R.O.C.

姓　　名：　　　　　　　　　　　性別：男□ 女□ 年齡：

現在地址：

永久地址：

電　　話：日／　　　　　　　　手機／

E-Mail：

在　　學：□ 學歷：　　　　　　　　職業：

您是藝術家雜誌：□今訂戶　□曾經訂戶　□零購者　□非讀者

客戶服務專線:(02)23886715　E-Mail:art.books@msa.hinet.net

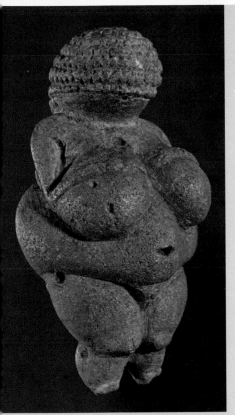

〈威蘭多夫的維納斯〉,舊
石器時代晚期,高11公分,
維也納自然史博物館 藏

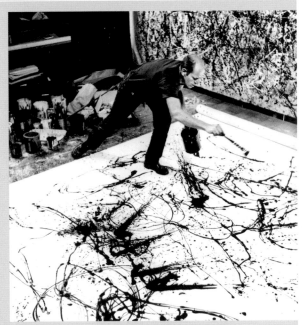

波洛克Jackson Pollock將顏料滴灑在畫布上的行動繪畫

嗎?而也只有不信神靈的非教徒才會把聖像當作手工藝品般撫摸把
玩。同一個圖像,藝術不藝術?就看心態是否轉化。

2 藝術起源於潛意識

　　佛洛依德視潛意識為創造力的泉源,他主張的「泛性慾論」更擴
張到造形藝術各個領域,而榮格的「集體無意識論」與佛氏的觀點相
類,於是藝術史中許多知名作品,都和生理學意義上的潛意識活動相
連結,甚至和「性」脫不了關係。

　　舊石器時代的眾多〈維納斯雕像〉與生殖有關,克里特島的〈玩
蛇女神〉與性有關,印度神廟外的女神雕像也與性有關,一直到19
世紀末的〈沙樂美〉也一直在性意識的籠罩中。而達達主義的偶然

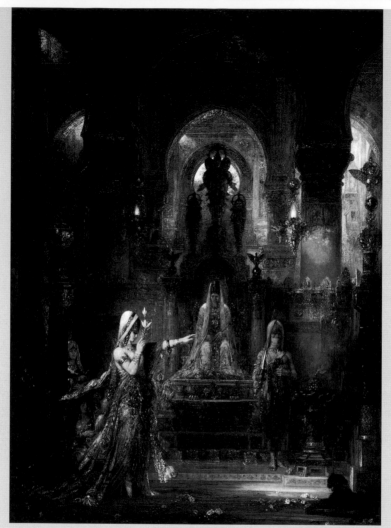

〈莎樂美〉，牟侯，1876年，畫布、油彩，92X60公分，巴黎 牟侯博物館 藏

（如畢卡比亞Francis Picabia的繪畫），超現實的自動性記述法（如恩斯特Max Ernst的無意識畫法），抽象表現主義的行動繪畫（如波洛克Jackson Pollock的滴灑行為）……他們都是受潛意識驅使下的產物。尤有甚者，原始部落中的黥面、飾物、舞蹈等，只要和柱子、圓球或旋轉有關的造形，都可以和性意識或生殖扯上關係，因而有過於主觀、武斷、片面之嫌。

3 小結：藝術起源於美感思維？

對絕大多數的成年人來說，對藝術的認知不會來自於歷史，也不會來自於童年經驗。不論美感思維來自於態度轉化或潛意識的體認，都能使我們從既有的詮釋體系中脫出，但這樣的觀點太侷限於欣賞而非創造面，而且實用和審美並非斷然有別，莊嚴與優美也可以同時並存；漢代那些精美的漆器碗筷絕對是賞用兼顧的，宋代的瓷器、佛弟子造像或米開朗基羅的穹頂壁畫、聖殤雕像……，也都是「道藝一體」的佳作，由是可知，藝術之起源並不限於清晰的思維轉化。

四、就多元面向來觀察

藝術最初究竟是怎樣誕生的？在考古挖掘之前，西方有謬思女神，中國有伏羲畫卦，還有縲祖編織、有巢氏築屋……，神話傳說裡，可能有比史前洞窟更早出現的藝術！惜不可考。現存最早的「藝術品」是威蘭多夫的〈維納斯雕像〉，為巫術禮儀的產物，但與模仿、遊戲、表現、潛意識等可以毫無關係嗎？許多知名畫作（如達利 Salvador Dali〈內戰的預言〉），恐怕也並非單一觀點可以涵蓋，藝術的起源，其實很難有定論。

某個時代，有某一個論說較受肯定，前述諸論都曾經各領風騷過，如今最貼近我們自身經驗的固然是思維轉化論，然而，藝術創作和審美經驗的歷史既漫長又複雜，原始思維往往潛藏著深刻的美感元素，它與審美思維間仍有曖昧難明的聯繫，推而論之，模仿、勞動、遊戲等亦復如是。因之，藝術的起源，多元複雜而難辨，值得我們繼續探索。

〈煮熟的四季豆的柔軟構造-內戰的預告〉，達利，1936年，畫布、油彩，
99.8X100公分，費城美術館 藏

第四章

藝術的創造，藝術如何展現？

藝術的創造，藝術如何展現？

　　人類創作藝術，也許是為了自我的實現，也許是為了反應所處的社會，也許還有其他種種不同的訴求，無論如何，都是在進行所謂的創造活動。

　　創造、創意、創新……都是指脫出原有的、既存的形態而產生與眾不同、前所未有的樣式，它的相對詞彙是因襲、守舊、模仿……。人類文化之得以進步，藝術之所以發展，都是因為文藝作家們的不斷創造所致。因此具開創性或創新意義，往往成為人們評斷藝術品是否具有價值的重要指標。

　　就某種意義而言，科學發明和藝術創造頗為相近，但前者關切的是學以致用，而後者在乎的是形式的變革及內容的承載。發明難，因為在太陽底下沒有新鮮的事務；創造也難，因為有眾多大師名作橫亙在藝術史沃野中。不成功便成仁，失敗是常態，發明家之挫折，在於腦力之無法突破；藝術家之痛苦，在於形式之無法更新、內容之無法深厚、精神之無法擴張，乃至作品之無法被接受，而這卻是所有偉大藝術創造者所必須面對的，無怪乎，「藝術是苦悶的象徵！」

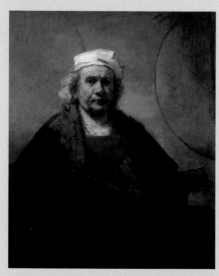

〈自畫像〉，林布蘭，1665年，畫布、油彩，114.3X94公分，倫敦肯伍德廳 藏

一、藝術家為何要創造？

藝術的創造，苦啊！如果是苦盡甘來，為此付出代價是值得的，但所有具創造性的巨匠幾乎都被同時代的人們所否定，那些藝術史上的名作也常是被同時代的輿論所詆毀。所以在藝術創造上的進展，與現實生活中的成功並沒有關連，那麼，藝術家們為何還要孜孜於創造呢（當然還有更多汲汲於名利者）？

創造之於藝術家，主要是來自於內在的需求（外在的成分很少），這可以分三個層次來談：

其一是屬心靈底層潛意識的生命經驗所導致的需求，它往往不可名狀，難以言詮。例如，馬奈不知道自己的創造性之可貴，他直覺地

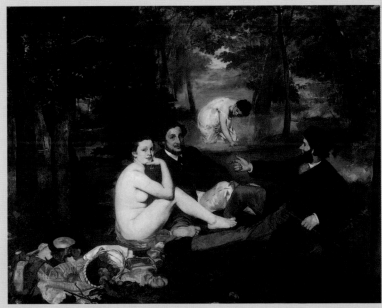

十九世紀中葉，馬奈的〈草地上的午餐〉打破傳統繪畫的寫實，並以這件作品參加1863年的沙龍展而落選，卻開啟日後印象派的風潮。〈草地上的午餐〉，馬奈，1863年，畫布、油彩，208X264公分，巴黎　奧塞美術館　藏

〈吻〉，克林姆，1907-08，貼在木板的紙、樹膠水彩，180x180公分，維也納奧地利畫廊 藏

畫出跨越歷史鴻溝的巨作，面對眾人的嘲諷和批評時，他深感委屈並惶惶不安，並且積極地想獲得已經要被歷史淘汰的沙龍展之認同，這就像是博士生還想到中學去考試得獎般荒謬可笑！又如梵谷激昂熱烈的繪畫早已超脫時代的限制，但他在書信中仍不時透露對其他畫家風格的嚮往。

　　大師何以如此？馬奈和梵谷回答不出所以然，因為有太多不自覺的創造性在其中，事實上，藝術家是藉創作行為不斷地與內在心靈對話（不知為什麼，就是要這麼畫），在自我的探索與實現中，創造力會隨之湧現不可遏止，而其重要的泉源正是「真誠」，所以人們常說「畫如其人」。

　　其二是來自生活環境卻已內化為意識或情感的需求，如宗教、道德、風俗等，它比較可以確認，也較容易訴說。舉例來說，維也納的分離派思潮，導致了克林姆那種敵視世俗社會卻又沈溺紙醉金迷的那種虛幻又真實的風格，這正是他個人對那個時代、社會的體認和反應；其追隨者席勒對此有更強烈的不安和糾葛，因而以更為荒誕且頹廢的叛逆手法來作畫，他們的創造性，均有鮮明的社會意義。

　　另一個超越個人心靈底層的創造性，是來自於民族、國家或地域而內化後的需求，例如民國二、三十年代的中國畫家，他們從國外返回後，無不致力於油畫民族化的探索，甚至改以毛筆、宣紙來創作新形態的水墨畫，徐悲鴻、潘玉良、常玉、林風眠、劉海粟等莫不如

〈愚公移山〉，徐悲鴻，1940年，紙本、彩墨，424x143公分，徐悲鴻紀念館 藏

〈亡命日記圖〉，劉錦堂，1930-1931，絹布、油彩，185X144公分，中國美術館 藏

此。台灣日治時期前輩畫家中也有因回歸祖國而改變畫風者，就質感之細膩深沈來說，劉錦堂最佳；就造型之溫潤豐厚來說，陳澄波第一；就畫意之明朗舒暢來說，郭柏川尚好，他們幾個比諸留在本島的同儕確實更為突出，因為他們得思考民族風格，這種看似包袱的壓力，對創造而言往往是一種助力。

其三是屬於來自知識體系的學理思想或觀念之辯證，這是比較

〈淡水風景〉，陳澄波，1935，畫布、油彩，89X115公分，國立台灣美術館 藏

〈北京紫禁城〉，郭柏川，1939年，畫布、油彩，53.5X65公分，私人藏

〈IKB79〉，克萊因，
1959年，畫布、顏料及
合成樹脂，139.7X119.7
公分，倫敦泰德畫廊 藏

有意識的內在需求（意圖超越、突破，隱含外在因素），顯然可以分析、明辨，也善於被解讀。舉例來說，在強調「少就是多」的現代主義年代，藝術創作堅決地往純淨的方向發展，藝術家無不企圖使造型更為簡單，並且盡量不讓個人化的表現介入藝術中。克萊因就在此刻創造了他的藍色系列，一幅畫只有整片藍色而沒有任何指涉，或把塑像漆上藍色後變成無性格的軀殼。克萊因致力於一藍到底，他的好友阿爾曼則是一堆到底，一堆咖啡壺擠成整片，而成為錯綜複雜的圖像；或把廢汽車層層疊壓成誇張的車柱。他們兩位，一個把少變成「無」，一個把少變成「多」，顯然是洞察世事後有計畫的搞創造。

另外新普普藝術代表人物昆斯，他那些看來惡俗廉價的作品、寡廉鮮恥的性愛圖像、隨意剽竊的商品再製……，或許也源於某種內在需要，但絕對是思慮清晰，刻意為之的創造。後現代以來的藝術家們，大多以腦力取代心靈，以智慧取代真誠，面對當代藝術卓越的創

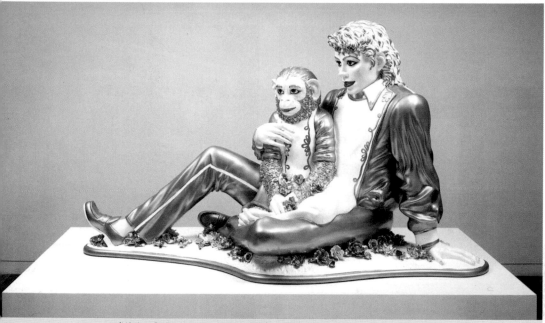

〈Michael Jackson and Bubbles〉，昆斯，1988

造性，人們只能發出「聰明」或「厲害」之類的讚頌，而非以往令人
悸動的美感！

二、藝術創造的特質

構成藝術品之所以是藝術品的要素是什麼？形式與內容。被藝術
史所肯定的作品無不在這兩個面向上有所進展。對社會大眾而言，較
能感受到藝術內容所導致的認同；對藝術家來說，感人肺腑或沈斂深
邃的內涵的確是萌發創作的主因，但要把此內涵轉化為外顯的藝術形
式才是創作的命脈。藝術家之所以廢寢忘食，所以神魂顛倒，都是為
了使不斷嘗試與摸索的藝術形式更加完美，而在藝術形式漸趨成熟的
過程中，內容也往往隨之更為深刻，藝術的創造，往往就在形式與內
容相互作用的歷程中被激發出來。

考察藝術家的創造，是內在體驗與外在形態間的流變過程，它並

不像常人所想像的，靈感一來就可以揮灑自如，或是苦心孤詣就可以終有所成，藝術的創造是很奇妙的，大致有如下特質：

1.藝術的創造充滿突變性，所以不可預料

如果有了靈感，有了想像中的圖像，然後可以依計畫創作，按表操課，最後得到預想的結果，這是工廠生產貨品，是設計製造而非藝術創造。達文西畫〈蒙娜麗莎〉耗時約四年，想必是修修改改才畫成的；傑利柯畫〈美迪莎之筏〉，畫了無數草圖再反覆推敲才完成；畢卡索的〈格爾尼卡〉更是畫了百餘幅素描後，才正式創作，就算已定稿後才上彩，期間仍有變化，不到停筆時刻，藝術家也不知道作品將會是什麼樣！

在一部記錄畢卡索作畫的影片中有如此過程，大師在畫一朵花，快畫完時改換成一隻雞，而後塗塗改改又畫成人，最後完成時題為

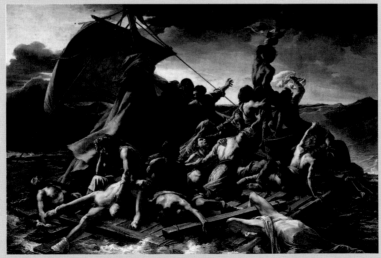

〈美迪莎之筏〉，傑利柯，1818-1819 年，畫布、油彩，497x 761公分，羅浮宮 藏

〈牧神〉。這不是畢老在胡鬧，藝術的創造就是這樣，加加減減，激動時畫的張揚，靜默時畫的沈穩，看到或想到有感覺的圖像就加進去，過幾天覺得多此一舉又把某些部分抹掉，這就是創作者最常幹的蠢事！別小看這種作為，去蕪存菁盡在此中得以實現。

2.藝術的創造常處於成長蛻變的狀態，以致於不知所終

在創作的過程中，除了最初的構思外，技術的掌握、心靈的滋長、觀念的轉變、流行的趨勢，乃至旁觀者的意見都會產生影響，這使藝術家的創造充滿了投機、冒險與未知的狀態，不但無法預期，甚至不知何時才能完成。造訪藝術家的工作室（特別是已逝者），人們會發現何以有那麼多未完成的作品，畫到一半的，畫完又修改的，已經很完整但不肯簽名的，甚至已簽名又遭毀棄者……，這些都是胎死腹中的遺作。

最著名的例子是羅丹所做的〈地獄門〉，這是1880年受政府委託，為將要設立的裝飾美術館所製作的大門（費用三萬法郎），羅大師先作了左右均衡的模型，但後來逐漸轉為像暴風雨般的動勢形態，此後七、八年間，羅丹的許多單獨作品，如「沈思者」、「夏娃」等都成為地獄門群組中的元素，但之後二十八年他毫無進展，直到過世都沒有依約交貨。何以如此？如果看到1898年的〈巴爾札克像〉，當知羅丹已無法完成地獄門！也就是他早已超越寫實卻誇張的表現手法，但又無法否定已近乎完成的原作，若以寫意又混沌的手法接續定然失衡，在這種情況下，〈地獄門〉也就被判死刑了（今天我們所看到的，是羅丹死後政府所強制翻製的）。

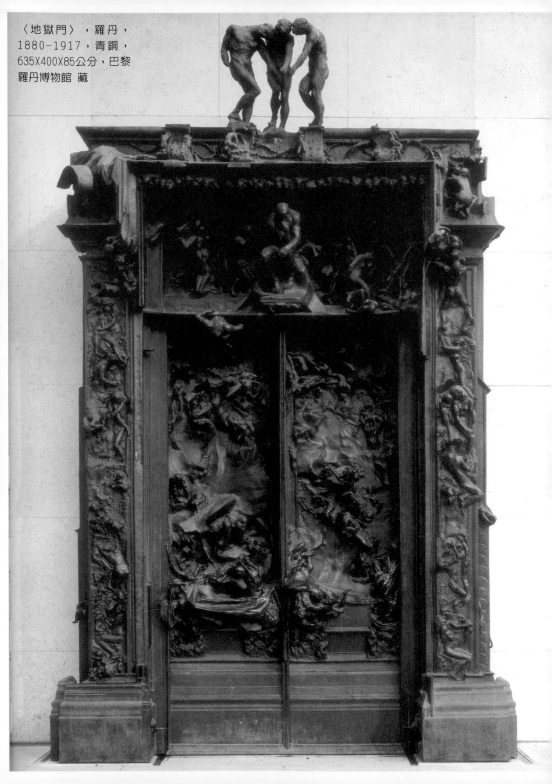

〈地獄門〉，羅丹，
1880-1917，青銅，
635X400X85公分，巴黎
羅丹博物館 藏

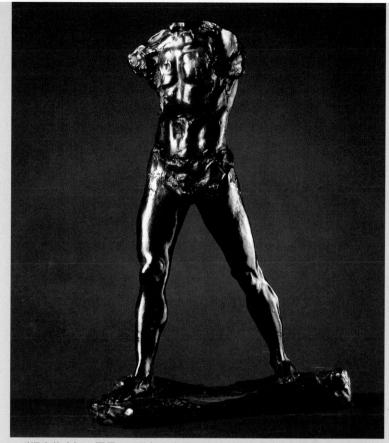

〈行走的人〉，羅丹，1877年，青銅，85x28x58公分，巴黎羅丹美術館 藏

3. 藝術的創造難以算計，也許會嘎然而止，不期而遇

我們常說一揮而就，妙手偶得，這樣的藝術創作過程不就太簡單了嗎？少了千錘百鍊、不斷琢磨的過程，這樣的藝術會有創造性嗎？從藝術史中考察，這樣的作品還不在少數，何以如此！或許可以如此比喻，前面所提不可預料、不知所終的創造類型比較像「漸悟」，而另一種如同不期而遇的類型則似「頓悟」，這樣的創造，當然是在沒有機心的狀態中成就的，因而境界都非常高。

再以羅丹的雕塑為例，其名作〈行走的人〉之誕生原本是因為〈青銅時代〉被懷疑是人體澆模所製成，而在藝術委員會面前為證明

自己實力所雕塑的即時創作，只用了大半天時間，草草塑成。由於意在整體形態的掌握，而非正式塑成的細作，因而粗獷、隨意而充滿生氣，此一草圖式的雕塑用過即棄，根本不放在心上，但在多年之後，羅丹從工作室的角落中看到此閃閃生輝的佳作，這才為他標上題目參加展覽，沒想到當年率意為之的稿本，竟然比那些嘔心瀝血後完成的巨構更具有生命力，真是始料未及。

　　無心插柳柳成蔭，在不經意之間完成的作品往往被稱之為神來之

筆。王羲之的〈蘭亭集序〉就是在酣醉之後寫成的；顏真卿的〈祭姪文稿〉則是在滿腔悲憤中寫成的；蘇東坡的〈寒食帖〉大概是在感時傷懷之際寫成的，才會寫得那樣情真意濃。還有梁楷的〈潑墨仙人〉、牧谿的〈六柿圖〉，乃至波洛克的行動繪畫，甚至蔡國

〈潑墨仙人〉，梁楷，南宋，冊頁、紙本、水墨，48.7x27.7公分，國立故宮博物院 藏

〈馮摹蘭亭序〉，原作王羲之，唐代馮承素摹，唐代，紙本、墨書，24.5X69.9公分，北京故宮博物院 藏

〈唐顏真卿祭姪文稿〉，顏真卿，唐代(785)，紙本、墨書，28.3x75.5公分，國立故宮博物院 藏

〈宋蘇軾寒食帖〉，蘇軾，北宋(1082)，紙本、墨書，34.2x18公分，國立故宮博物院 藏

強的火藥爆破藝術，都可能是在偶然狀態中所成就的。

三、藝術創造力的養成

藝術之創造，不可預料、不知所終，還經常不期而遇。那麼，是什麼樣的藝術家可以具有這樣的秉賦呢？或者，如此之創造力要如何養成。念美術科系？往往被學院教條所束縛；跟隨藝術宗師？大樹底下沒有任何植物得以生長；自行探索？更容易限於閉門造車的困局。創造之路難覓，所以藝術大師才如此稀有。

以往的藝術訓練，都是以臨摹古代名作開始，先掌握前人智慧的結晶，然後才可以「推陳出新」。今天的藝術訓練，大多以腦力激盪來開發潛能，先要能匪夷所思，然後才可以「無中生有」。藝術創作之難，就在於學久了就「拿得起，放不下」；就在於新多了，常「為創新而創新」，這樣的藝術並不具真正的創造力。

優越的藝術創作應該兼備三個層次：

（1）是對外在世界的體認，有如外師造化。

（2）是對內在性靈的探索，有如中得心源。

（3）是製作技術的掌握，有如庖丁解牛。

這是創造力必然要顧及的面向，是藝術家該自我養成的必要條件，它得來不易，恐怕得有一段披荊斬棘的艱困經歷。明代禮部尚書同時也是文人畫宗師的董其昌，在論藝術創造力之養成時如是說：「讀萬卷書，行萬里路」，這的確是創造的基石，也是千古不移的藝術箴言。

第五章

藝術的形式，藝術怎麼看進去？

藝術的形式，藝術怎麼看進去？

　　構成藝術品的兩大支柱是形式與內容，前者是屬於可看見的外在部分，後者是屬於可感受的內在部分，兩部分相輔相成，不可或缺。

　　形式（form）一詞與許多名詞相近，如形體、類型、造形……，這些名詞都是強調外部的結構、特徵、風格……，而形式涵蓋的更為廣闊，指的是藝術作品的整體面貌。簡單的說，藝術形式和人的形貌可相類比，而藝術內容也就如同人之內涵。

〈紅白梅圖〉，尾形光琳，江戶時代，紙本、金地著色，二曲一雙，各156.5X172.5公分，日本靜岡縣MOA美術館藏

　　在藝術界，形式化、形式主義、徒具形式，都是負面的說詞，表示只注重外表而缺乏內容，這會使藝術過於裝飾性，只有表面的繁華而無深刻的意義，只有第一眼的震撼而無歷久彌新的感動。但反過來看，形式感差，形式疲弱，不具形式，這是更為負面的用語，表示只具可述說的意義而沒有可供欣賞的樣貌，這樣的「藝術」不具可看性，只有框外的註解而無畫面內的悸動，這還能被視為藝術嗎？

論人和品評藝術是兩回事，人不可貌相，但藝術絕對要在乎形式：人的外表不重要（騙人的），內涵才重要，但藝術的品相最重要，無怪乎美術界有此箴言：重要的是怎麼畫，而不是畫什麼！

　　重要的不是女人，而是怎麼畫女人；重要的不是向日葵，而是怎麼畫向日葵；重要的不是山水、花鳥，而是怎麼畫山水、花鳥……。形式上的突破與創造性，是藝術命脈之所在，藝術家之所以偉大，藝術品之所以被肯定，大多由形式而來，傑出的藝術形式必然承載與之相屬內容，所以形式的探索比內容的開拓更困難也更重要。

　　關於藝術形式，有二個必須理解的面向；其一是形式的要素，其次是形式的建構，分述如下：

一、形式的要素

　　構成一件藝術品的形式元素包括：形狀、色彩、筆觸、線條、質感、量感、時間、空間、光影……。有些明確可見，如筆觸、線條等，有些較為抽象，如時間、空間等，這些元素是觀者從作品中主觀抽離出來的，他們不可能單獨存在。如畫一個蘋果，有形狀必有色彩，也一定有質感、量感，只不過藝術家著重的形式要素各有不同，觀賞者的體會也因人而異，若要有精微敏銳的表現和發現，對形式要素必須有相當的體認，茲列舉數例：

　　線條：此乃中國藝術中最重要的元素，西方藝術中的線條與水墨畫中的線條有極為不同的意義，前者視之為繪畫結構的過程，由點、線而面，乃至形體，線條只是組成畫面的工具；後者則視之為繪畫結

〈五馬圖卷〉局部，李公麟，北宋，卷　紙本水墨，尺寸不詳，戰前日本私人藏

〈山徑春行〉，馬遠，南宋，冊頁　絹本、水墨，27.4X43.1公分，國立故宮博物院　藏

構的本體，由一畫開始乃至終結，線條是思維、品格、學問、才情及技藝的總結，這麼複雜的線條只能以「筆墨」名之才恰當。尖的毛筆的確比平的刷子敏銳，飽含水分後落在飽滿的宣紙上，雖不便於描形，但卻能記錄神經末稍些微的顫動，在濃、淡、乾、枯、濕及輕、重、緩、急等變化中，藝術家的內在已然映現在紙上。所以，只要看筆墨就可以知道范寬質樸、馬遠蒼勁，甚至倪瓚冷澀、吳鎮敦厚、唐寅爽利……。

中國水墨畫主要以筆墨構成整體畫面和內在精神。圖為<容膝齋圖>，倪瓚，元代，紙本、水墨畫，74.7x35.5公分，國立故宮博物院 藏

色彩：此乃西方藝術中最重要的元素，誠如電影廣告所言：沒有色彩的世界，人生是黑白的。在必修科目越來越少的今日，色彩學仍是美術系的必修課，其重要性可想而知。原色、色相、色光、色調、色階、明度、彩度、冷色系、暖色系、互補色、相臨色……，理解這些專有名詞，辨識色彩特性，有助於我們掌握藝術。其中較重要的是表示色彩飽和度（鮮豔度）的彩度、表示色彩明暗度的明度，表示在色相上呈對比的互補色等，藝術家就藉這些色彩特性來描繪形象、傳達情感，甚至傳達觀念。如印象主義以高彩度、高明度的色彩來歌頌陽光普照的大地、如梵谷以高彩度的補色來表達強烈的情感、如馬締斯以平塗的原色來瓦解空間、如夏卡爾

<紅色的和諧>，馬蒂斯，1908，畫布、油彩，180x220公分，
聖彼德堡，艾爾米塔齊美術館 藏

〈生日〉，夏卡爾，1915年，厚紙、油彩，80.6X99.7公分，紐約現代美術館 藏

<紅、黃、藍、黑的構圖>，蒙德里安，1912，畫布、油彩，80x50公分，荷蘭，象牙市立博物館

以冷色系來追憶遠逝的鄉愁……。

形態：物體的形態不可盡述，不可名狀，但在藝術領域裡可分「幾何形」與「有機形」兩大類。幾何形是可計算、可測度的，如方形、菱形、梯形、圓形、橢圓形等；而有機形是不可計算、難以測度的，如石頭、樹木、蕃薯、人體、雲彩等。一般說來，幾何形受古典理性傾向者青睞；有機形受浪漫感性者所熱愛。表現在藝術上的差異相當明顯，如埃及金字塔與高第聖母院、如廣場上的方尖碑與園林中的太湖石、如蒙德里安理想的造型與波洛克狂亂的畫面、如閃閃發光的鑽石與曖曖內含光的古玉……。

質感：即物體所組成材料予人的感受，鋼鐵是冰冷生硬的、毛髮是綿密鬆軟的、琉璃是晶瑩透明的……，在視覺中所感受到的質感往往是由觸覺經驗中得知的。在藝術中所要求的質感有極為不同的訴求，最常見的是描繪對象的質感，也就是畫人體要有肉感，畫衣服要有絲帛感，畫土石就要有粗礦感……；其次是材料本身質感的顯露，如水彩畫中對水分運用所體現的濕潤感，油畫家對油和顏料調配所造

<兩隻流浪狗>，波納爾，1894，油彩、畫布，35.1x27公分

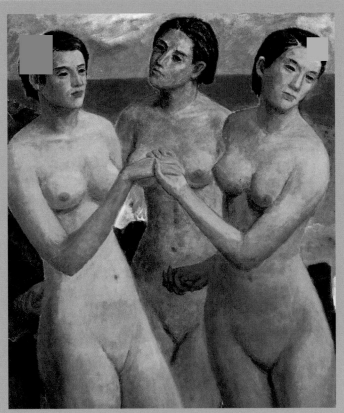

〈三美圖〉，李石樵，
1975年，畫布、油彩，
100X80公分，私人藏。
1977年本圖印於華南銀
行所發行的火柴盒上，
並加注李石樵「繪畫絕
不允許捉摸不到的作品
存在，畫維納斯就必須
能抱住她！」等驚人之
語，在當時社會引起風
波。

成的豐潤感、陶藝家對土質組成所顯露的厚實感⋯⋯；還有就是創作
技巧所達成的質感，是透過材料來顯現藝術家的質地，如波納爾的油
彩溫柔、羅斯科的油彩舒緩、歐基芙的油彩清朗⋯⋯。

　　量感：即是物體該有的份量感，講白一點是重量，學術點是存
在感。雲彩清柔而漂浮、山岩堅實而沈重、塑膠光滑而輕巧⋯⋯。通
常，質感和量感是並生的，但後者較難體現，塞尚念茲在茲的就是這
種真實存在的感受，他畫的蘋果彷彿可以拿起來擲出去，一點也不含
糊。台灣前輩畫家李石樵曾說過：「畫維納斯就要能擁抱她」，強調
的是人體的如實存在。在水墨畫中亦有量感的體現，如李唐的山巒、
李可染的大地、齊白石的小雞、倪再沁的大樓⋯⋯。

〈城市〉，倪再沁，紙本、水墨，52X63公分，私人收藏

　　空間：不論古今中外，大多數的藝術流派都必須在創作中處理空間問題，尤其是繪畫，要在平面的二度空間表現立體的三度空間，除藉線性透視與大氣透視來表達的模擬空間，還有藉虛實、象徵等手法來表達的想像空間；而雕塑和建築等所體現的則是實有空間，它不止於觀看，還需要去體驗並與之互動。在藝術史上，文藝復興的重大突破就是創造了透視法，使繪畫得以模擬現實的三度空間；而立體主義之重大貢獻，則是瓦解了透視法所建構的虛擬空間；還有形而上畫派

立體派打破透視法，以多視點組構在一張畫面上。圖為<小圓桌>，布拉克，
1912，畫布、油彩，73x60公分，埃森，佛克旺美術館

的基里柯（Giorgio de Chirico），以製造幻覺般的空間著稱；當代
雕塑家塞拉（Richard Serra）則以有弧度的鐵片改造空間氛圍⋯⋯。

　　時間：時間與空間並稱時空，密不可分，當人們在空間中移動，
時間也同時運行中。藝術家很晚才意識到時間問題，那是在二次工業
革命之後，以往恆常穩定的靜態世界被動態的生命觀所取代，印象主

義崛起，畫家筆下的風光不再是凝止的，而是變動不已的剎那間。此後時間成為創作中的重要元素，杜象就意圖在繪畫中把時間的進行表現出來，波洛克則藉繪畫行動的時間過程來對映畫布空間的建構；謝德慶的身體行為以一年為期，使作品更具張力；石晉華《走鉛筆的人》自2000年以來已走過48回，仍在進行中，⋯⋯。

塞拉的作品，德國柏林

〈對無限的鄉愁〉，基里訶，1913年，畫布、油彩，135.5X64.8公分，紐約現代美術館 藏

石晉華，走鉛筆的人

結語

在過去，形式是認識作品內容的媒介，但愈到晚近，形式本身的意義愈為突顯，甚至形式就是藝術作品的內容，所以才有「造形即思想」的說法，但這是入門道者才能體認的，因為他們看得到形式的要素，知道質感、色彩等之奧意並洞悉其中之情感效應。深者所見者深，能解開形式密碼者，才能在作品中盡得其意。

二、形式的建構

藝術家對線條、色彩、型態、質感、量感、肌理等形式要素有所體認後就可以進行創造嗎？他們必須妥善的運用這些要素，使之恰如其份地發揮各自的魅力，才能觸動人心。亦即還有形式建構的過程，也就是要掌握藝術形式普遍構成的原則後才能加以創造，形式之建構雖有諸多原理可循，但就像「法無定法」，諸般原則得相互涵容、靈活變化，常見的形式建構原則大致有下列幾大項：

1.反覆、漸移：

同樣大小、形狀或色彩的造形，不斷地重複，以線性排列為二方連續，以交叉方式排列叫四方連續，這種固定秩序性的展開就是「反覆」，布料中的花色，皮包上的圖案、建築中的列柱，繪畫中的構圖（如沃荷的《瑪麗蓮·夢露》）……均常藉這種數量上的優勢來進行質變。

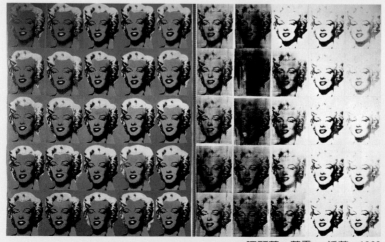

<瑪麗蓮·夢露>，沃荷，1962

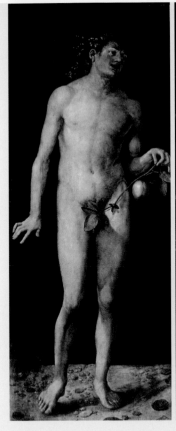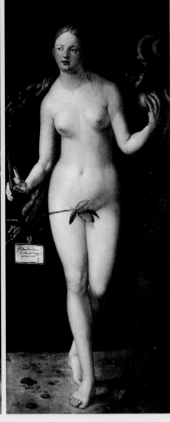

〈亞當、夏娃〉，
杜勒，1507年，
木板、油彩，各
209Ｘ81公分、
209X83公分，馬德
里普拉多美術館藏

「漸移」是在反覆中呈現有規律的漸次變化，依次變大、變小或依次轉濃、轉淡，如山巒的色彩越遠越青，如夕陽的雲彩越晚越紅，畫中的拱門越近越大（如拉斐爾的〈雅典學院〉）……，均常藉逐漸延伸的視覺效果來造成畫面上的動勢。

2.對稱、均衡：

凡左右、上下或相對方呈現相同的狀態即為「對稱」，因為力度均等所以平衡穩定。動物的五官、四肢，昆蟲的形狀、色彩，以及桌椅、汽車、飛機……，在藝術中，金字塔、萬神殿、杜勒的《亞當與夏娃》，塞尚的《打撲克牌的人》……，左右對稱是安定、和諧乃至永恆的基礎法則。

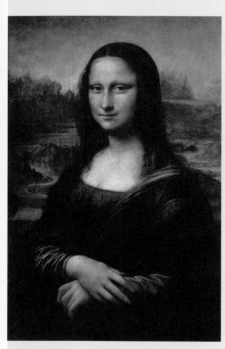

〈蒙娜麗莎〉，1503-1506年，油彩、畫板，
77x53公分，羅浮宮 藏

「均衡」是對稱的一種效果，但不對稱的形式也能產生均衡。最簡單的例子就是磅秤的兩端，一邊是貨品，一邊是鐵塊，體積差很多，重量卻一致。在藝術史上，以對稱來表達均衡的並不太多，以不對稱來表達均衡才是常態，希臘雕像的頭與身均有微微的扭轉，最後把重心放在歇立式的腳上，整個身軀呈細膩的S形，但均衡而穩定。另如達文西的〈蒙娜麗莎〉，身體雖向右側，但一雙轉過來的眼神就是可把力量扭轉回來，使畫面復歸均衡。

3.對比、和諧：

凡兩種事物呈現差異極大的狀態即為「對比」，往往可以造成視覺上強烈突兀的感受，如萬綠叢中一點紅，如暗夜中的一輪明月。藝術家最擅於運用對比來突顯創作主題，不論多寡、明暗、色彩、空間……均可靈活運用，如德拉克拉瓦的＜自由領導人民＞，在一群戰士中突顯了獨立的

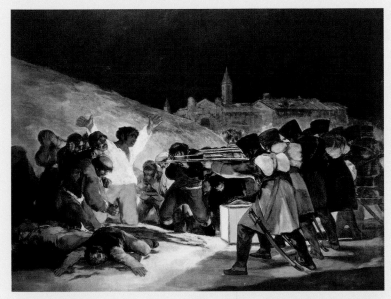

〈5月3日的馬德里〉，哥雅，1814年，畫布、油彩，266X345公分，馬德里普拉多美術館 藏

女主角，如哥雅的《5月3日的馬德里》，在昏暗的場景中以聚光投射在男主角的身上，如馬締斯的《紅色的和諧》，以滿幅的紅色來強化窗外的綠地……。對比看似差異極大，但藝術家仍然可以使之和諧（如明度反差但色相相臨，淺黃配暗橙）、清朗（如純白與天藍）……。

　　和諧，是因為彼此之間有連結、有共通性，使之相融而非相斥，使之可以相呼應而不致相衝突。古人說門當戶對、郎才女貌，亦屬和諧範疇，如果京劇配搖滾、皮草配塑料，想必十分突兀。藝術家不論用什麼形式（反覆、漸移……對比），都擅於在作品中找到同質性

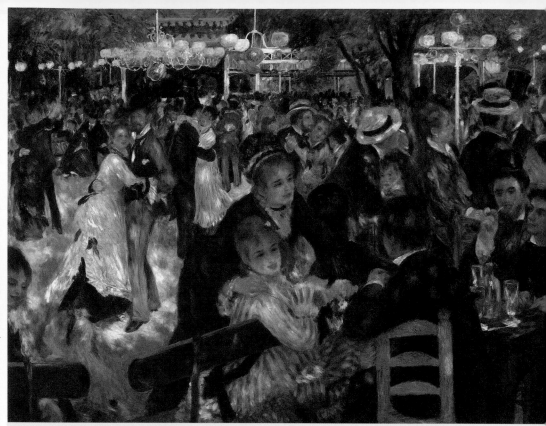

〈煎餅磨坊舞會〉，雷諾瓦，1876年，畫布、油彩，131X175公分，巴黎奧塞美術館 藏

的和諧，雷諾瓦以相似的光點（如《煎餅磨坊》）來創造歡愉的氛圍、梵谷以同樣激昂奔放的筆觸（如《麥田昏鴉》）來反應焦躁的情緒……。

4.比例、節奏：

兩者之間不是對稱也非對比，還有不同的比例存在。希臘哲學家畢達哥拉斯（Pythagoras）把美視為固定的數理關係，「美」即因此而生，最美的比例是1：1.618（或1：0.618），被稱為黃金比例，3×5照片、全開畫紙及畫布尺寸即為此種比例下的產物。希臘雕像的頭身比、宗教建築的神人比，還有繪畫中主體與背景的比例、前景與

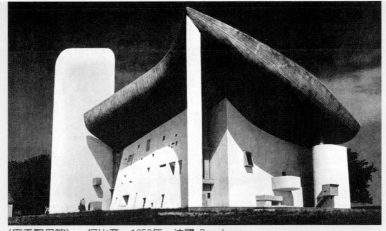

〈廊香聖母院〉，柯比意，1950年，法國 Ronchamp

遠景的比例⋯⋯，今日的藝術家不必像古典時代那樣嚴守比例原則，他們可以視各自的需要去開拓各種誇張或詭異的比例，如科比意的《廊香聖母院》，如阿洛拉（Jennifer Allora）與卡禮迪拉（Guillermo Calzadilla）的《希望的河馬》⋯⋯。

　　節奏亦是相似的比例反覆出現或呈週期性的變動，造成與律動、韻律等概念相同的效果。音樂中的旋律清晰而容易理解，視覺形式中的節奏則曖昧而難明，形式要素中的線條、色彩、形態、筆觸⋯⋯等，只要能隱含規律性的重複表現皆屬之，唐寅〈山路松聲〉中躍動的線條、蒙德里安〈百老匯爵士

〈山路松聲圖〉，唐寅，明代，絹本、水墨，194.5X102.8公分，國立故宮博物院 藏

樂〉中繽紛的色彩、羅斯柯〈藍之綠〉中低緩的筆觸，其中都暗藏著
能與生命相呼應的節奏。

5.統一、單純：

　　不論任何形式建構，最後都得歸於塞尚所說的「內在的秩序」，
藝術不可能是雜亂無章，毫無頭緒的，即使是亂也要亂中有序，也要
能一以貫之，也就是以材質、尺寸、造形或諸形式要素來統合之。如
蓋瑞的《畢爾包古根漢》雖然怪異但卻統一在鈦金屬之下；如塞撒
（Cesar Baldaccini）看來一塌糊塗的雕塑，是統一在廢棄的汽車
當中；而波洛克紛亂的〈秋之奏鳴曲〉；是統一在線性的色彩交織
裡……。

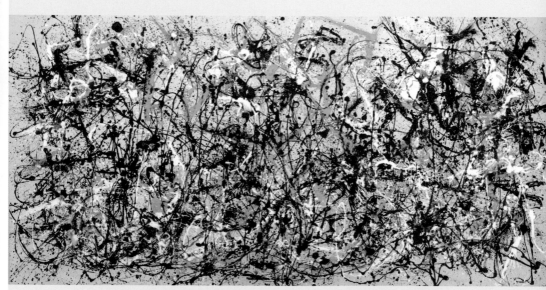

〈秋之奏鳴曲：No.30,1950〉，波洛克，1950年，畫布、油彩，200X538公分，
紐約大都會博物館 藏

　　單純，較少被視為形式建構的法門，因為它是最高的境界，特別是在中國藝術中，潔淨無華、褪盡繁榮的目的是為了平淡天真、返璞歸真，也就是回到最初始的狀態，但如何才能做到，怎樣才能拔出石中劍？在西方藝術中，抽象繪畫與極限主義即意在純一，克萊因只畫上藍色、布罕（Daniel Buren）只畫等距的線條、塞拉只切割鐵片……，在中國藝術中，宋瓷就極端簡鍊素淨，而水墨更是排斥色彩，牧谿簡簡單單的〈六柿圖〉就是此中極品。

結語

　　在過去，形式的建構往往有脈絡可循，對反覆、漸層、對稱、均衡、對比、和諧、比例、節奏、統一、單純等法則有所體認，就能理解藝術之精微。但在今日，在縱橫交錯的後現代，形式的建構早已多元並陳，上述諸形式建構信念已混合為一體，需要融會貫通，才能打通藝術的任督二脈。

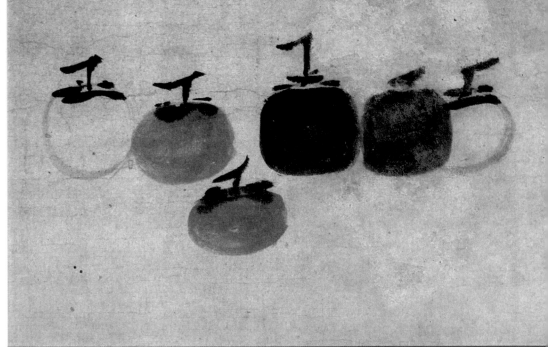

〈六柿圖〉，牧谿，南宋，紙本、水墨，35.1x29公分，日本京都大德寺龍光院 藏

第六章

藝術的內容，藝術如何感知？

藝術的內容，藝術如何感知？

　　形式與內容是藝術品得以存在的兩大支柱，許多現代的或前衛的藝術已無意於內容之經營，單憑形式本身的魅力，亦可使觀者藉直覺或潛意識來感受，這些作品仍然可以打動人心，甚至令識者激賞不已。然而絕大多數的藝術作品仍然具有豐富的內容，而此內容不僅有明確的主題，還可有供敘述的意義及脈絡。

　　一般觀者在看到藝術品時，最先關切的是什麼？是畫什麼或塑造什麼？這是內容中可見的部分，也就是主題或是題材；繼之而起的關切才是這裡面有什麼意義？這是內容中的深層部分，也就是內涵或底蘊。我們常把主題內容或題材內涵聯在一起，這是比較含混的說法，如果仔細觀察，主題和題材通常是先創作而存在的，屬於可知的理解範疇；而內涵或底蘊是在創作後（色彩、線條、空間等形式出現）才存在，屬於可感的覺受層次。所以，此二者有先後之別，前者較易於陳述，後者較難於體悟。

一、藝術的主題與題材

　　藝術是時代的產物，不同時代的人有不同的處境與需要，藝術的作用也因此而異。綜觀人類進化歷程，從人與世界的關係及其自身的位置來觀察，可知各時代的主導力量及其關注的事物通常就是文化發展的重心，絕大多數的藝術創作都得侷限在其中，略述如下：

（1）巫術與宗教信仰

　　不論東方或西方，其古早時期的藝術創作題材不免要圍繞著巫術或宗教信仰，這兩者看來相似但仍有些微差異。巫術帶有濃厚的神

秘主義色彩，多用於威嚇或膜拜，以阻卻惡靈或得到庇佑，所以常見
於祭祀性建築或雕塑，也往往是祭祀儀式中的產物，原始信仰中的精
靈、魔王、神獸、鬼怪等皆屬之，如埃及的人面獅身像、中國青銅器
的饕餮紋、非洲原住民的面具、台灣建醮儀典中的八家將等，由於宗
教迷狂的時代早已逐漸離去，如今這類題材只存在於原始部落及民間
信仰儀式中。

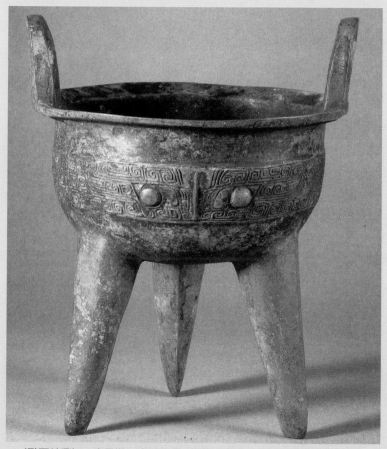

〈獸面紋鼎〉，商早期，高22公分　口徑17公分，1971，山西長子北高
廟出土，山西長子縣博物館

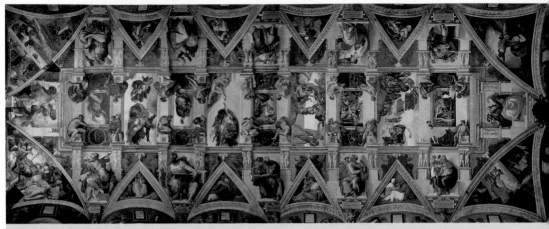

〈西斯汀禮拜堂拱頂〉，米開朗基羅，1508-1512年，濕壁畫，拱頂裝飾畫，1300x3600公分，梵蒂岡

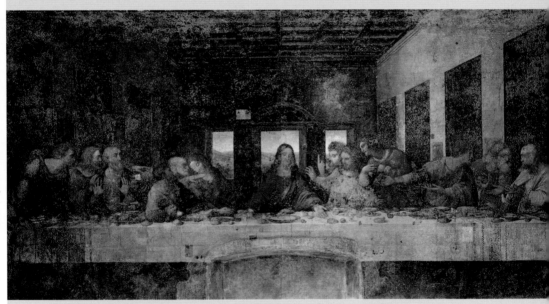

〈最後的晚餐〉，達文西，1496-1497，濕壁畫，420X910公分，米蘭葛拉吉埃修道院 藏

　　文明社會中的宗教信仰雖也有神秘主義的色彩，但多用於教化，以使徒眾心生信仰，所以常見於聚眾式聖堂或神龕內，亦可單獨以繪畫或雕塑的形式出現。西方教堂內的使徒行傳、印度寺廟外的諸天神像、中國石窟內的極樂世界等皆屬之。在西方，即使是強調人本主義的文藝復興，西斯汀禮拜堂內展現的仍然是＜創世紀＞及＜最後的審

判＞，還有＜聖母哀子像＞、＜最後的晚餐＞等皆當時藝術創作的主題。至於希臘神話故事，更是此後西方藝術的流行題材，維納斯、阿波羅、邱比特、海倫、雅典娜……，少了這些曲折動人的神話，沒有此等藉神喻人的故事，西方藝術恐怕會失去無數精彩而富深意的主題。

在東方，精彩的石刻及壁畫都是屬於宗教的，雲岡、龍門、麥積山、炳靈寺等佛教藝術寶地，有令人心生讚嘆的佛菩薩像、有宣揚慈悲喜捨的佛本生傳及經變圖，還有天王、力士、達摩、六祖、寒山、拾得……，甚至民間信仰中的哪吒、鐘魁、關公、八仙、白蛇……，少了這些異於凡間而玄妙的題材，沒有這些凡聖無別的傳說，中國藝

大同雲岡石窟大佛，北魏，西元五世紀。民間信仰中若少了這些異於凡間而玄妙的題材與凡聖無別的傳說，中國藝術當然也會失去無數動人而富情性的題材。

彰化鹿港天后宮內景　葉柏強攝

術當然也會失去無數動人而富情性的題材。

（2）王權與貴族逸樂

　　擺脫神道制約後的王權時代，藝術當然也就從屬於帝后及其周遭的貴族。既然建築從對萬神殿的景仰走向臣服於凡爾賽宮的霸權，藝術當然也要脫離宗教信仰而朝歌頌王權邁進，中西皆然。

　　藝術家在古代並不能具有獨立自主的創作意志，他們受命於宗教領袖或王公貴族，所以必須依老闆的品味來製作藝術品（雖然不免有重重約束，但卓越的藝術家仍然能在其中突顯自己的創造力），要用莊嚴、神聖、崇高或雄偉的主題來表現君王之無上權威，復以華麗的形式彰顯之，所以常見於皇宮或豪邸，在此，藝術家的作用主要是歌功頌德，作品的尺幅當然是超乎尋常，以供臣民瞻仰。

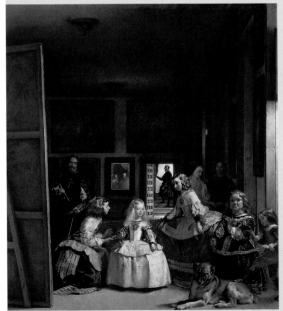

　　在西方，王室有專屬畫家，在中國甚至有畫院制度，許多歷史上的大師其實都可以算是宮廷畫家，魯本斯的＜登陸馬塞＞主角是皇后，委拉斯貴茲的＜宮女＞主角是公主，閻立

〈宮女〉，委拉斯貴茲，1656年，油彩、畫布，318x276公分，普拉多美術館

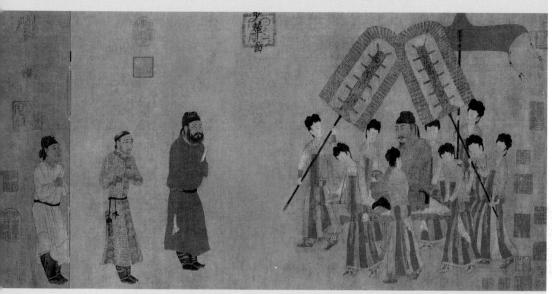

〈步輦圖〉，閻立本，唐代，絹本、設色，38.5X129公分，北京故宮博物院 藏

〈虢國夫人游春圖〉局部，宋徽宗摹張萱原作，北宋，絹本、設色，51.8X148公分，遼寧省博物館 藏

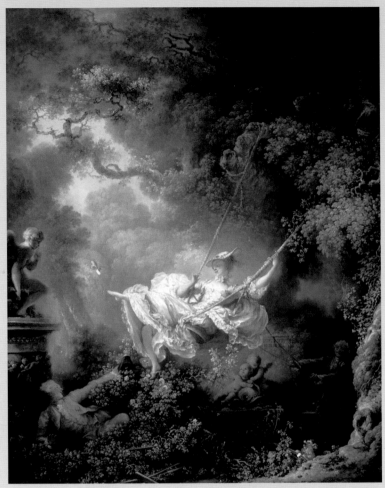

〈盪鞦韆〉，福拉哥納爾，1767年，畫布、油彩，81X65公分，倫敦華萊士收藏室

本的＜步輦圖＞主角是皇帝，張萱的＜虢國夫人遊春圖＞主角就不用
說了……除了王者之尊外，描繪貴族逸樂生活的創作更是大宗，華鐸
（Watteau）的＜航向西塞瑞亞島＞、布雪（Boucher）的＜日出日落
＞、福拉哥納爾（Fragonard）的＜盪鞦韆＞，以及周昉的＜簪花仕女
圖＞、顧閎中的＜韓熙載夜宴圖＞、趙喦的＜八達春遊圖＞……，他

〈簪花仕女圖〉，周昉，唐代，絹本、設色，46X180公分，遼寧省博物館 藏

〈韓熙載夜宴圖〉局部，顧閎中，五代南唐，絹本設色，28.7X335.5公分，北京故宮博物院 藏

〈八達春遊圖〉，傳五代趙嵒，約十三世紀，絹本、設色，161.9X102公分，國立故宮博物院 藏

們的生活或享樂、奢華、閒散、幽靜……無不令人稱羨。

（3）平民與俗世生活

在王權時代即有描寫平民百姓日常生活的藝術作品，主題多屬宴樂、市集、豐收、狩獵或民俗活動等，這是宮廷貴族用來滿足其對自身逸樂品味之對照性的樂趣，此類作品雖然寫實，但卻帶有較多的裝飾性，在本質上並不是屬於社會大眾的。

一般說來，在宗教及王權所不及的時代或地域，藝術的主題自然要回到人自身及其周遭事物，西方19世紀的寫實主義即以此為訴求，而中國早在五代即有傑出的自然主義式創作，他們都是以記實的方式來描寫尋常的人間景象，甚至是低俗的生活場景，這樣的表達，或許是對現世的肯定，也可能是對俗世的嘲諷。

前述兩類作品，有時並不容易分辨，如布勒哲爾（Breughel）的＜雪中獵者＞和趙幹的＜江行初雪圖＞，如布氏的＜農民舞會＞和張擇端的＜清明上河圖＞，如庫爾貝的＜採石工人＞和吳偉的＜溪山漁艇圖＞……，這些畫作都有真實生活的寫照，究竟是為貴族品味而畫

〈江行初雪圖〉局部，趙幹，五代南唐，絹本、設色，25.9X376.5公分，國立故宮博物院藏

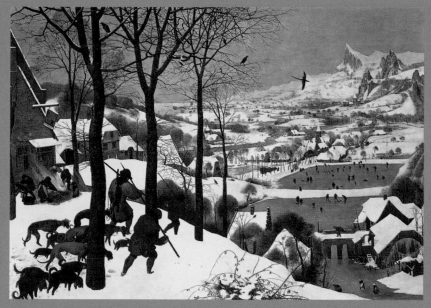

〈雪中獵人〉，布勒哲爾，1565年，油彩、畫板，117x162公分，維也納藝術史博物館

或自抒胸臆的創作，端看我們是不是旁觀者，是不是能與之相應。概括論之，19世紀的庫爾貝當然比16世紀的布勒哲爾更具社會性，15世紀的戴進也遠比11世紀的張擇端更融入生活中，時代的腳步畢竟在走向民權社會。

俗世生活並非總是賞心悅目的，杜米埃的＜三等車廂＞、羅特列克的＜紅磨坊女郎＞、畢卡索的＜賣藝人＞、蔣兆和的＜流民圖＞……。愈到晚近，藝術家愈是以俗世生活的不堪作為批判時代的工具，這使藝術更具有時代的意義，這在某些普普藝術中尤為鮮明。

（4）敘事、風景與靜物

在宗教、王室及平民題材之外（裸體畫通常隱於其中），有許多藝術作品的訴求對象並沒有那麼清楚的歸屬。例如描述一個事件的敘事畫，例如單純描繪自然的風景畫，還有僅止畫桌上擺設的靜物畫。這一類作品也可說是關切自身環境的另類表達，只不過沒有把觀點投向生活面而放在特殊事物上（離自身較遠一些）。

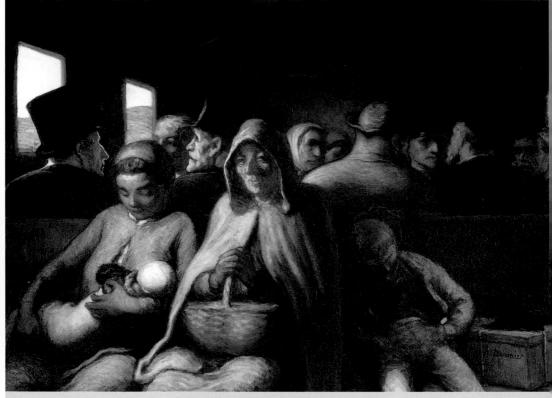

〈三等車廂〉，杜米埃，1864年，畫布、油彩，65.5X90公分，紐約大都會博物館 藏

〈雜耍藝人之家〉，畢卡索，1905年，畫布、油彩，212.8X229.6公分，華盛頓國家畫廊 藏

〈紅磨坊的古呂厄小姐〉，羅特列克，1891年，厚紙、油彩，79.4X59公分，紐約現代美術館 藏

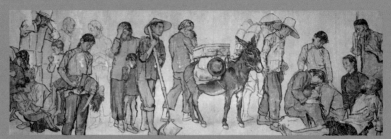

〈流民圖〉局部，蔣兆和，1943年，紙本、水墨設色，2000X12027公分，私人收藏

敘事畫通常以重大社會事件為主題，如大衛的＜馬拉之死＞、傑利柯（Gricault）的＜美杜莎之筏＞、德拉克拉瓦的＜自由領導人民＞，乃至畢卡索的＜格爾尼卡＞……，這些作品都是在對時事作反應，因而在創作完成後每每能引起廣大的迴響，甚至成為再一次的社

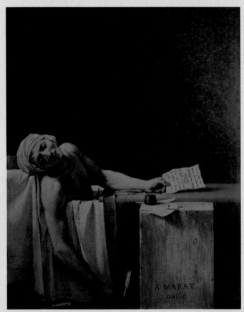

會議題。傳統水墨畫中也有敘事性，但通常是作為表彰皇威或諷喻時政的創作，如閻立本的＜職貢圖＞、李唐的＜採薇圖＞等，這與西歐反應時事的的題材相去甚遠。

〈馬拉之死〉，大衛，1793年，油彩、畫布，162x125公分，布魯塞爾美術館

〈採薇圖〉，李唐，南宋，絹本、水墨、淺設色，27X90公分，北京故宮博物院 藏

　　風景畫關注的是大自然，在西方，人與自然是對立的，強調人本主義的歐洲藝術把焦點放在人及與之相關的生活，雖然文藝復興已描繪自然的景象，但卻是做為人物背景，真正純粹的風景畫是在19世紀才出現，泰納（Turner）、康斯坦伯（Canstable）是先驅者，法國的巴比松畫派則發揚光大，印象派雖然使風景畫成為顯學，但他們關心的是光與色而非大自然，足見他們離人（自身）更遠了些。在中國，人與自然是合一的，道法自然，故山水畫一直是中國水墨畫最主要的創作題材。

　　靜物畫是指靜止不動的物品，通常是擺在桌上的鮮花、蔬果、碗盤、瓶罐、刀叉、桌布等。在西方，16世紀的荷蘭就開始畫靜物，但只是作為妝點人物及空間的配角。真正開始以靜物為主題是

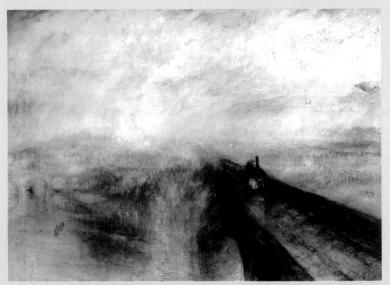

〈雨、蒸氣和速度〉，泰納，1844年，畫布、油彩，91X122公分，倫敦泰德畫廊 藏

〈乾草車〉，康斯坦伯，1821年，畫布、油彩，130.5X185公分，倫敦國家畫廊 藏

在17世紀，科丹（Juan Sanchez Cotｎ）只畫簡潔的靜物，黑達（William Claesz Heda）畫精緻的器皿，最著名的靜物畫家是夏丹（Chardin），他畫廚房中的用具、獵物、蔬菜等，以厚重堅實的筆調把平凡的景物畫得異常誠摯、深沈且自信。

真正使靜物成為畫家所熱衷表達的對象是在19世紀末，後印象派畫家反對印象派的浮光掠影，他們經常把眼光從戶外轉回室內。梵谷常畫瓶花和室內；高更偶而畫些食物、水果；塞尚畫的最多，桌子上的一切，桌布、瓶罐、碗盤、石膏像、洋蔥、蘋果等是他較常畫的靜物。為何專注於這些簡單無趣的東西？因為要探索造形問題，在乎的是構圖、空間、色彩以及比例、均衡、節奏等純粹形式，所以選擇有利於觀察的靜物，由於真正關心的是藝術，所以離人也越來越遠了。

〈鍍金高腳杯和靜物〉，黑達，1635年，畫布、油彩，阿姆斯特丹國家博物館藏

〈鰩魚〉，夏丹，1725 –1726年，油彩、畫布，114 x 146 公分，羅浮宮 藏

〈用餐──香蕉〉，高更，1891年，畫布、油彩，73X92公分，奧塞美術館 藏

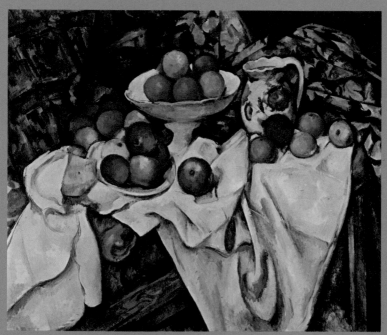

〈靜物〉，塞尚，1895-1900 年，油彩、畫布，73x92公分，奧塞美術館 藏

〈桃枝松鼠〉，錢選，宋末元初，紙本、水墨設色，
26.3X44.3公分，國立故宮博物院 藏

〈安晚帖冊〉，朱耷，清代(1694)，冊　紙本、水墨，
31.8x27.9公分，日本泉屋博古館 藏

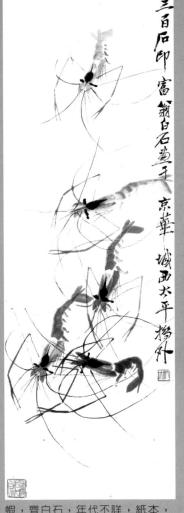

蝦，齊白石，年代不詳，紙本，
103x 34.5公分，徐悲鴻紀念館

　　在中國，沒有靜物這種畫科，雖然也畫花卉、魚蝦、蔬果，但卻
是把這些視為活生生的自然物，畫的是旨在伸展、呼吸的生命，錢選
的＜桃枝松鼠＞、八大安晚冊中的＜瓶花＞、齊白石的＜蝦＞……，
中國水墨追求天人合一，講究氣韻生動，所以不知靜物畫也不會畫
「靜物」。

（5）夢幻、造形與觀念

除了具體可見的物理世界，還有一個隱晦難見的心靈世界，裡面有慾望、想像和無法覺知的潛意識。藝術家不一定要藉現實題材來反應內在需求，他們可以創造非現實的夢幻世界或抽象造形來表達更為底層的真實，這可能是人性迷失年代要挽回心靈的積極作為，顯然是20世紀的產物。

夢幻有兩種，一種是可理解的情境，如夏卡爾以童年回憶為訴求的鄉愁，另一種是不可理解的荒謬，如達利的＜夢的解析＞、＜記憶的持續＞、馬格利特的＜紅模型＞、＜對談的模型＞、德爾沃的＜夜之美女＞、＜入睡的維納斯＞等，他們皆以意象的錯置來表達這個莫名其妙的世界。

〈記憶的持續〉，達利，1931，油彩、畫布，24.1x33公分

〈紅色模特兒〉，馬格利特，
1937年，183X90公分，愛德華
詹姆士基金會藏

〈熟睡的維納斯〉，保羅德爾沃，1944年，畫布、油彩，173X199公分，倫敦
泰特畫廊 藏

超現實主義雖致力於脫離理性的羈絆，但卻不夠徹底，因為畫中還具有明確而可感知的景物。抽象繪畫才是真正的解放，畫面上不再有任何的物象，康丁斯基、蒙得里安、馬勒維奇只畫純粹的造形（點、線、面、色彩）。再往前推進，則只有純淨的、單一的色塊，如克萊因的＜無標題的藍色＞，或只是紛亂雜陳的組合物，如阿爾曼的＜垃圾箱□＞。像這樣只見造形而不見任何指涉的的藝術品，其內容就是形式，亦即色彩、形體乃至材質就是作品的「內容」。

即使僅存造形本體，仍然是屬於固定而可以把握的事實，20世紀的藝術進化論就是一段去除內容的過程，他的終點站就是內容不可辨識的觀念。其代表作就是柯史士（Kosuth）的＜一和三把椅子＞，重要的是觀念的傳遞。其實，內容與形式是相互依存的，內容越來越少，形式也就越來越稀薄，反之亦然。當藝術的內容就是觀念時，我們必將難以「把握」藝術，此所以20世紀的最後二、三十年，藝術已「無法無天」，難以定義。

（6）藝術主題的進化

從巫術與宗教信仰到王權與貴族逸樂，再到平民與俗世生活，藝術已從少數權貴手中釋出，還給社會大眾，從敘事、風景、靜物到夢幻、造形、觀念，則意味著藝術已從公眾性轉向個人化，由現實生活回歸心靈狀態，最後竟又回到理性思維。

看看今日的前衛藝術，從波依斯、森菲斯特、茱迪・芝加哥⋯⋯到石晉華、崔廣宇、何實⋯⋯，藝術彷彿又回到了宗教、回到俗世、回到敘事⋯⋯，回到一個混沌末明的原始狀態，以致我們難以測度，

難以詮釋。

二、藝術的內涵與底蘊

　　前一節所敘述的主題與題材，是外在可見的內容，較易說明，但內容還有隱藏在底層而難以理解的部分，也就是內涵或底蘊，需要探索和挖掘才能獲得。具體而明的內容具有指示性意義，通常在主題中就可呈現，是為「意指」。然而，具深度的藝術還得觀其文脈，也就是參照上下文的發展脈絡，然後得深究其時代背景、成長經驗及心靈意志等，以得出更內在的「意義」。看波依斯的社會雕塑、謝德慶的

〈晚宴〉，茱蒂‧芝加哥，1979年，混合媒材，14.6X14.6X14.6公尺，藝術家自藏

行為藝術、蔡國強的文化現成物……，都得尋其文脈、究其心源，才看得到作品的內涵與底蘊，是在形式上的意義，或是理念上的、歷史脈絡中的、哲學思維裡的……。

　　茲舉蔡國強的＜馬可波羅所遺忘的東西＞為例，這是1995年參加威尼斯雙年展的作品，作品形式是一艘中國古代的風帆，兩個義大利船夫在搖槳，蔡國強在船上，由海上慢慢航向展場所在的綠園城堡。如果不看脈絡，此作是意象的錯置，具超現實意味。但若把上下文連起來，馬可波羅是1295年由威尼斯到泉州，蔡國強在700年後，從泉州回到威尼斯，馬氏從中國回到西方只論中國的繁華興盛，但蔡氏船上載有中、草藥及經書等象徵傳統文化精華的物件，他要把中國文化再傳遞一次，這是西方人並未深刻理解的部分。

　　所以表面上是一艘小船，承載的卻是中西文化交流問題，使此作的背景脫離展場，以歷史、地理為腹地，氣勢壯闊。再深究之，蔡氏還在岸邊展場置放兩台自動販賣機，內有中國咖啡（補中益氣湯），雖然不好喝，但有補氣之益。在過去，中國文化西傳是被西方人選擇後的中國文化（充滿偏見與誤解），蔡氏所為意在反客為主，中國文化西傳應該是中國人選擇後的中國文化，此乃具有後殖民意識的創作，亦是這件作品更內在意義。

　　藝術創作的題材俯拾皆是，而深刻的內涵卻難得，肖像到處可見，但要畫出生命的滄桑與世事的了悟卻不易，此所以林布蘭是大師；靜物畫極為普遍，但要畫出情性的深沈靜謐與簡斂自在卻太難，此所以莫蘭迪是巨匠……。一座山，幾個蘋果或只是塊色面……，若

馬可波羅遺忘的東西，1995，超國度文化：第四十六屆威尼斯雙年展，義大利威尼斯　航海博物館

能經由創作而得其意忘其形，使人類的普遍情感及個人的心靈意志得以表達（或批評），才是具有深意的創作。

然而，深刻的內容要如何體現？不是直言其事，盡訴衷腸那麼簡單；也絕非快樂就笑，痛苦就哭那麼表面，凡能令人感動，使人心有感感焉的藝術必然有相似的「心路歷程」，也就是說，藝術之所有具有內涵與底蘊，其內容往往得經過壓縮，沉澱及轉化三個層次。

（1）壓縮：

就像煎中藥般，倒進五碗水，煮出來只剩一碗水，經濃縮後才濃郁。日常生活中的諸多情感，如喜、怒、哀、樂，多屬直覺反應，有許多情緒中的雜質混雜在裡頭，在這種狀態下，我們所接收到的訊息必然是模糊不清的。

〈靜物〉，莫蘭迪，1951年，畫布、油彩，22.5x50公分，Kunstsmmulung Nordrhein Westfalen 藏

　　如看一片荷塘，我們能看到的景物一定很多，假若把所見到的全寫出來或全畫在紙上，想必是亂成一團，所以藝術家會把感受集中在某處，或是荷花豐潤盛放的婀娜多姿，或是荷梗凋零枯萎的孤寂樣態，或是荷葉綠意盎然的鮮活氣息……，大自然是雜沓紛陳的，生活也是如此，諸般感受必須經過檢選並壓縮，情感才會強烈。

　　藝術之所以有魅力，往往有鮮活且生動的形象，而其源頭正是經壓縮而使之濃郁、豐厚且飽滿的內容。

（2）沉澱：

　　經煎煮後才濃郁的中藥還得靜靜的等殘渣沉到碗底後，只取澄澈的部份為藥，這是濾過而得之的精純。日常生活中的諸多感受壓縮後才能感受強烈，但還得經「消化系統」運作，才能使之清晰、突出而能為我所用。

　　也如畫荷，經壓縮後才能有如靜觀自得，只有在這樣的情境中，荷花的外在形式才會與觀者的內在精神相融，這個時候就進入了物我合一的境界。此所以張大千的荷氣勢撼人、溥心畬的荷拘謹清逸、黃君璧的荷富麗繁華，只要經過沉澱後，對象的菁華和創作者的卓越才能併陳。

　　鮮活且生動的形式，除了有經壓縮而使之濃郁、豐厚且飽滿的內容外，還需進一步使之沉澱而更為凝斂、純粹且感人。

（3）轉化：

　　中藥是複合方，並非一加一等於二，它的變化極為奇異，和想像的吃腦補腦絕不相同，就如吃酸的食物到胃裡成鹼性般，它會轉化。

〈雨荷〉，張
大千，1980
年，紙本、
水墨設色，
135X66公分，
私人藏

〈墨荷〉，溥儒，
創作年代不詳，紙
本、水墨，89X37公
分，國立歷史博物
館藏

日常生活經見除壓縮、沉澱外，還需經轉化，才能使感受更為深刻、雋永。

轉化的作用有點像「賦、比、興」裡「興」的意涵，說的是明確的事物，指向的是抽象的情感，也就是從望明月可思故鄉，從古道、西風、瘦馬可想到斷腸人，甚至只道「天涼好個秋」，卻有無限愁悵在胸中迴盪。在繪畫中唯有藉「轉化」才可以把創作提升到生命哲學的層次，此所以吳鎮的「雙松」敦厚、倪瓚的「容膝齋」冷澀、石濤的「黃山」蒼莽、八大山人「老鷹」孤高……。

不論是人物、風景、靜物……，藝術家以之為主題，往往只是假藉而已，如畫荷花，一經轉化後就不再只是荷花，而是創作者的人格、思想、性情等，這像是「見山還是山」，但內涵已經轉化，是「超乎象外、得其環中」的境界。

可見、可知的內容經轉化，才能進入渾沌、隱微且耐人尋味的內在世界，這是經壓縮、沉澱後方可蛻變的另一層次，而動人的藝術就是如此，唯善解者可領悟。

〈雙松圖〉，吳鎮，元代 (1328)，絹本、水墨，180.1X111.4公分，國立故宮博物院 藏

〈黃山八勝圖冊〉，石濤，清代，紙本、水墨淺設色，26.6X20.2公分，日本泉屋博古館 藏

第七章

藝術的欣賞，美從何處尋？

藝術的欣賞，美從何處尋？

俗話說：內行人看門道，外行人看熱鬧。在博物館、美術館或文化中心內，真正在欣賞的行家少之又少，絕大多數的觀眾都是來湊熱鬧的，他們來幹什麼？

首先，是受新聞媒體報導或各類文宣行銷所趨迫的大展人潮，最常見的景象是排成長龍等著進館朝聖。其次，是著名藝術聖殿或稀世珍寶所在而導致的到此一遊，最常見的景象是大隊人馬匆匆走過、達陣、拍照、走人。當然也有些結伴或單獨前往者，他們會看作者、標題及解說並指指點點尋找標的圖樣，有如好奇寶寶。

知名大展相信我們都看過了，「黃金印象」、「世紀風華」、「羅丹大展」、「馬蒂斯展」、「夏卡爾展」……，除了跟隨趕集式的行列前進，買了畫冊和紀念物，其他還有些什麼？是不是真看懂了，還是有看沒有懂！？

羅浮宮也有很多人去過，跟著導遊跑上跑下，先找＜蒙娜麗莎像＞，看到了，那雙會隨人移動而轉向的眼神和曖昧難明而神秘的微笑，看完了趕快留影存證，然後赴下一個景點＜維納斯雕像＞，……這種走馬看花的方式頗為常見，難怪會有「羅浮宮二小時快速攻略」這種教戰手冊，此所以行軍式的參訪團越來越多了，他們能看到什麼？能深入觀察嗎？

在展場駐足瀏覽的觀者也許不在少數，他們是有心人，但因靠耳朵論藝的常態使然（一般人是以學者專家乃至道聽塗說的觀點為自己的觀點，對藝術的了解都是聽來的，而不是經由欣賞而來），所以大多會租借導覽錄音設備，邊聽話邊看畫遂成為展覽會中的尋常景致。

〈出水芙蓉圖〉，無款，宋代，絹本、設色，23.8X25公分，北京故宮博物院 藏

如此看畫，不免要受制於公式化的觀賞系統，這種單向受教的被動模式，能有心領神會？或真正的感動？

　　藝術的欣賞不是朝聖、趕集、行軍或受教，而是主動、積極、參與並學習的過程，有極豐富的內容、特質、類型等可供探索，分述如下：

一、藝術欣賞的對象

　　在觀賞藝術時，我們要看什麼？主題？形式？內容？意涵？都不是，而是綜合之並超越之的造形與意象。

〈宋徽宗詩帖〉，趙佶，北宋，絹本、墨書，27.2X263.8公分，國立故宮博物院 藏

　　藝術形式只是線條、形狀、色彩、體積等明確實在的部分，但造形則是綜合諸要素後得到的整體態勢，如花之纖柔、山之雄偉、書（法）之瘦硬……；內容多屬宗教、敘事、生活、物件等清晰可知的部分，但與造形相結合後就成為具有能量的意象，也就是具想像力有精神性的形像，如花之凝愁、山之昂然、書之孤傲……。

　　形式與內容是藝術結構的兩大支柱，他們比較具體也可供論證，但造形與意象則比較抽象也難於檢驗。同樣的花，有人認為豔麗，有人認為妖魅；同樣的山，由人橫看成嶺，有人側觀成峰；同樣的書法，有人認為千嬌百媚，有人視之為搔首弄姿；同樣的畫，有人視之

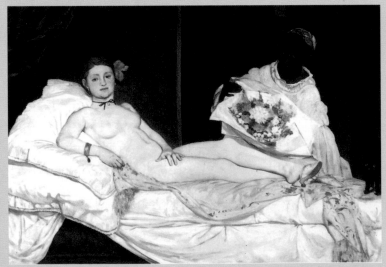

〈奧林匹亞〉，馬內，1863年，畫布、油彩，130.5X190公分，巴黎奧塞美術館 藏

為尋常無奇，有人視之為返璞歸真……。

論造形，隨個人視覺經驗的廣闊度和敏感度而有不同的感應；論意象，隨個人生命內涵的豐富度和深刻度而有不同的領悟。兩者相依相生，看得到這個層次才能真正進入藝術欣賞的世界。此時，欣賞不只是被動和消極地接收訊息，還可以主動、積極地創造新境，欣賞馬奈的人體、張大千的荷花、杜象的現成物、謝德慶的身體行為……，我們所能獲得的恐怕不比創作者少，甚至能體會創作者都不曾達到的層次。

二、藝術欣賞的心理狀態

在藝術欣賞時，我們的心裡活動是什麼樣？朱光潛在其《文藝心理學》中用了四、五萬字來談這個問題，他的美感經驗分為四個部分來談，即形相的直覺、心理的距離、物我同一（移情作用）、美感與生理（「內模仿」說）。

1.形相的直覺：

獨立自足的造形或圖像即為形相，見形相而不見意義的「知」就是直覺。如看梅花只看到造形而不見其名稱、特徵、效用等，整個心靈寄託在此孤立、絕緣的意象上，此時欣賞者忘卻自我、擺脫意志的束縛，達到物我兩忘的境界。古人說：用志不紛，乃凝於神。在凝神的狀態中，我們不但忘掉欣賞對象以外的世界，並且忘記自己的存

〈四梅圖〉局部，揚无咎，南宋，紙本水墨，27.1X144.8公分，北京故宮博物院藏

在，就像看古松時，觀者的高風亮節和古松的蒼勁姿態可以合而為
一，人如古松，古松如人，在這種陶然忘機的情境中才能享受欣賞的
樂趣。

2.心理的距離：

　　欣賞者對於作品要有深刻的了解，才可能有所共鳴，但又要有
距離，亦即排除實用和功利觀點，用純粹的審美角度去欣賞作品。換
言之，藝術一方面不能離開實際生活，另一方面又要從實際生活中
脫離，此即布洛（Edward Bullough）所謂的「距離的矛盾」，距離
太遠了，結果是不可了解，距離太近了，又不免讓實用態度壓制了美
感，所以主體與對象之間得保持不即不離的關係。在創作上，主觀的
經驗需客觀化而成意象才可表現為藝術，所以藝術源自於生活但又要

〈雙松圖〉，曹知白，元代，絹本水墨132.1X57.4公分，國立故宮博物院藏

高於生活，藝術的造形、色彩、時間、空間……皆為拉出適當距離的要素。透過剪裁過的藝術語言（如巴洛克的動勢、光影，印象派的色彩、筆觸，立體派的斷片、拼貼……）、欣賞者也才能在特定形式（如詩的押韻、戲劇的裝扮、聲樂的音調……亦同）中欣賞藝術的奧妙。

3. 物我同一（移情作用）：

　　藝術欣賞是帶有感情的，這也才可感受到顏真卿書法的剛毅、多立克式石柱的健挺、貝多芬的悲愴……，純粹形式之所以能激起觀賞者的情感，從一朵小花之所以可以想到天堂，是因為它們觸動欣賞者的過往經驗，使之「感同身受」，這是「由物及我」的審美心理作

〈顏氏家廟碑〉拓本局部，顏真卿，唐代，原碑現藏西安碑林

〈古詩四帖〉局部，張旭，唐代，紙本、墨書，29.5X195.2公分，遼寧省博物館藏

用。然而，欣賞者也會把個人內在感受外射到對象上，使之成為物的屬性，《莊子》在秋水篇裡與惠子關於「魚之樂」的辯證，就是在談這種「由我及物」的移情作用，當我們沈浸於作品在心中所興起的感悟時，會在不知不覺中由物我兩忘進到物我同一的境界，美感遂由是而生。此所以才有「相看兩不厭」，才有「青山見我應如是」，才有那麼多「可歌可泣」的藝術評論。

4. 美感或生理（「內模仿」說）：

美學和生理學的關係頗為密切，前者偏重知覺，後者偏重運動，兩者是相依相存的，當我們興起行為之衝動時有三種可能：遏止、動作及移情。未受遏止也未實現於動作的移情就是「內模仿」，它是感情移入作用所興起的「形相彷彿有氣魄和力量……我們自己在伸縮筋肉，卻以為是線在伸屈，在聳立騰起……」。在欣賞時，我們常會受意象形態所牽引而展現相應的筋肉運動或生理變化，只不過在聚精會神時不易察覺而無意識，但這種內在的模仿往往可以左右我們美感經驗的強弱變化。

5.結語：

　　由以上四種說法可知，欣賞不同於一般的認識，形相的直覺必然伴隨心理的距離，而移情作用也與內模仿相應。欣賞的心理狀態雖有理可循，但同一作品在千萬人眼中會有千萬種姿彩，「物的意蘊深淺以觀賞者的性分深淺為準」，每個人的直覺不同，距離不同，看到的意象當然也不同，因此欣賞本身就是具有創造性的心理活動和行為。

三、藝術欣賞的類型

　　欣賞藝術時所體驗到的情感類型相當多，他們往往以對立統合的樣貌出現，如「駿馬、秋風、塞北」、「杏花、春雨、江南」就分別象徵陽剛、陰柔，如浪漫主義繪畫與古典主義繪畫就分別象徵騷動與沈靜，還有神聖與世俗、崇高與卑微、喜劇與悲劇、嚴肅與滑稽、喜悅與悲傷等，在此僅以最常見的雄偉與秀美為例，略說明之。

　　近代關於雄偉的學說大多與康德有關，康氏以秀美與之相對。他以為雄偉的特徵為「絕對大」，一切事物和他相比都顯得渺小。雄偉的型態有兩種，一種是「數量的」。以體積之大取勝，「數大便是美」是也；另一種是「能量的」，以精神氣魄為勝，「意志力量之美」即屬之。

　　藝術中的雄偉不難辨認，米開朗基羅的《創世紀》和《最後的審判》畫在祭壇上方及天蓬，尺幅巨大、人物眾多、筋肉突出，仰觀之驚心動魄、氣勢撼人，絕對是雄偉之美的代表作，一般說來，數量上的大比較容易體現，偉人雕像都在比例上放大了，光榮戰史也都畫得

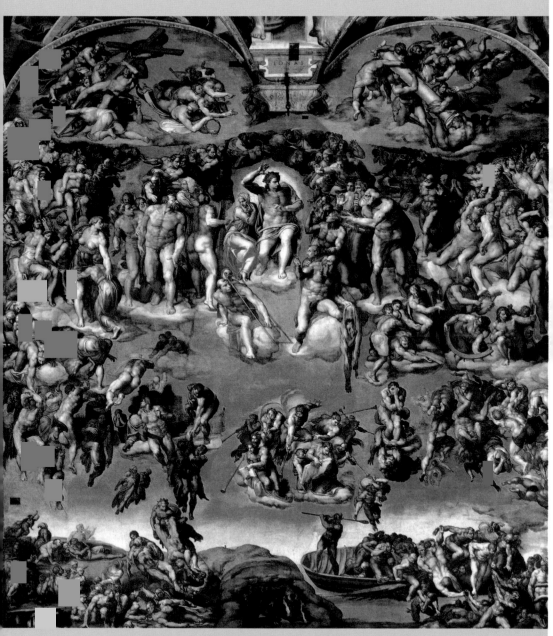

〈最後的審判〉，米開蘭基羅，1537-1541，濕壁畫，13.7X12.2公尺，
羅馬梵諦岡希斯汀教堂 藏

〈麥田昏鴉〉，梵谷，1890，油彩、畫布，50.5x103公分

特別壯觀，他們的高大就足以令人卻步。真正令人景仰的是能量上的

大，羅丹〈行走的人〉雖只有身軀和雙腳，但肌理糾結、體魄頑強，

具有沛然莫之能禦的力量。梵谷的〈麥田昏鴉〉亦非巨作，但筆觸強

悍、奮鬱難抑，具有一股呼之欲出的能量。

　　關於秀美，史賓塞(H.SpENCER)認為源於筋肉運動時氣力的節省，

越顯輕巧不費力的樣子，越使人覺得「秀美」。所以稍息時比立正時

秀美、柔弱的物質比堅強的物質秀美……。由於具平靜、鬆弛、順

從、親切等特性，使秀美往往被指向女性化，我們描寫人物時若用幽

靜、輕盈、溫柔、婉約等形容詞，必然是使人喜悅可親的女子，所謂「物理的同情引起精神的同情」就是這個意思。

藝術中的秀美多不勝數，所有維納斯的畫像、雕像大概有相似的特質，就連米開朗基羅青春時期的〈聖母哀子像〉、羅丹的〈吻〉也都是令常人喜愛甚至想親近撫摸的作品，在繪畫中，從波提且利畫中的女神到安格爾的浴女，只要描繪裸女，大概都能體現出秀美般的纖柔或豐腴，無怪乎惹人憐愛廣受歡迎。

四、藝術欣賞的心理過程

欣賞雖然不是按部就班的接受和反應，但仍有循序漸進的審美過程，包含直覺、體驗和昇華三個階段，它們之間並沒有明顯的區隔，比較像是漸悟的歷程，但有時會像頓悟（通常是行家才有此境界，三個階段可以一次體驗即刻領悟。

（1）直覺的階段：這大概就是朱光潛在美感經驗中所舉的幾個要素，欣賞者先要把審美對象從現實中孤立出來，使之成為絕緣的意象，並要保持不即不離的一段適當的心理距離。此時，觀賞者會被作品的形式特質所吸引、牽動，同時把自身的情感投射到意象中。以上情況是在無須思索的直覺中所體現的，可說是欣賞時的最初感受（也可能是最後的感受）。當我們看畫、聽音樂或讀詩時，往往在才接觸的瞬間就被吸引，甚至感動，此時對主題、思想、內容、意涵還沒有任何概念，只憑色彩、旋律、文氣就已能深得我心（也可能已窺其全貌），

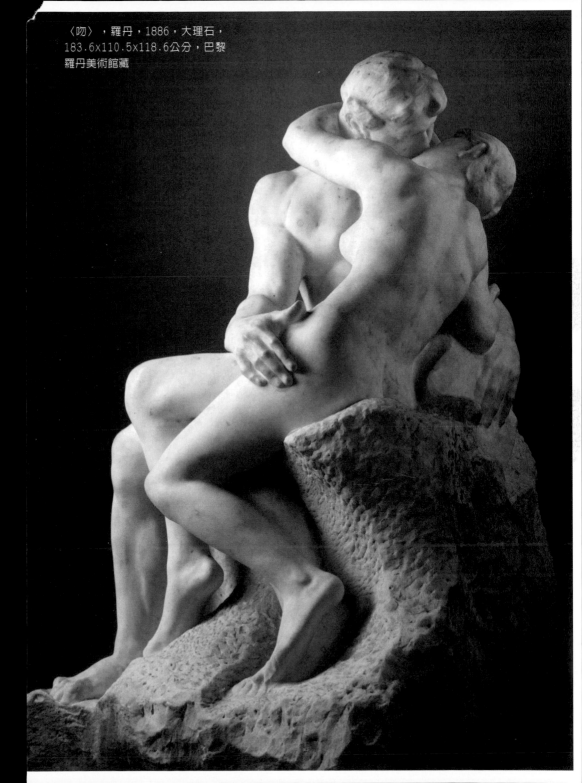

〈吻〉，羅丹，1886，大理石，183.6x110.5x118.6公分，巴黎羅丹美術館藏

〈浴女〉，安格爾，1808，油彩、畫布，146x96.5公分，羅浮宮 藏

〈青卞隱居圖〉，王蒙，元代（1366），紙本、水墨，140.6X42.2公分，上海博物館 藏

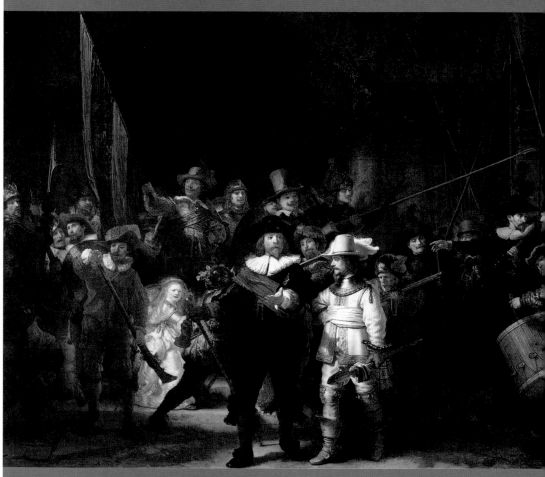

〈夜警〉，林布蘭，1462年，畫布、油彩，359X438公分，阿姆斯特丹國立美術館 藏

這種感性的直觀，也就是見山是山(也可能是見山還是山)。

（2）體驗的階段：尋常的欣賞活動不會只停留在直覺，往往還需進一步探索以深化之，才能領悟較豐富的意涵和美學的價值。此時，知覺、想像、分析、聯結等心理作用就出現了，歷史記憶、象徵意義、情感認同、理性判斷……等理解因素會滲透在我們的感知中。於是我們才更能知道達文西的人性化表現、林布蘭的戲劇性魅力、馬奈的寫實性進展，還有中國文人畫的高風亮節、日本美人畫的轉身回眸……，對藝術體系的充分理解，才能獨具隻眼，看到別人所看不到的部份，這種能力就像是「解碼」般，未必得反覆辯證，反而常是不經思索，豁然開朗的結果。

（3）昇華的階段：欣賞之初是肉眼先行，之後是心眼開展，它已超越形式和內容，情感和思緒中的一切已沉澱、淨化並轉為抽象的概念，這是內化後的領會，它很難具體表明，不可言喻，是洞見、印證，更是了悟，唯對藝術有深刻理解者，才能達此境界。

五、結論

藝術欣賞的目的何在？既然審美在態度上是無所為而為，當然也就沒有任何實際上的利益，甚至不是追求真理或良善，它只是提供精神上愉悅。何以致之？因為豐富而深刻的欣賞活動，能使我們的生命更為開展，能使我們的心靈更為提昇，能使我們走在不斷邁越的境界中。

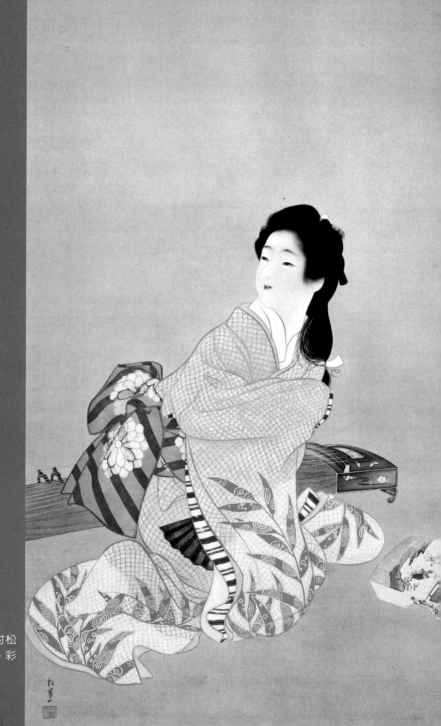

〈娘深雪〉，上村松園，1914，絹本、彩色，153x84.3公分

第八章

藝術的批評，巨作何以是巨作？

藝術的批評，巨作何以是巨作？

一、藝術批評的態度

藝術欣賞和藝術批評都是觀看藝術品後所引起的心理活動，兩者看來相似，其實相去甚遠。前者往往訴諸主觀和直覺，無需析理辯證，多屬感性的抒發；後者往往強調客觀和知覺，需要反覆推敲，多屬理性的判斷。雖然兩者大異其趣，但仍有所聯繫，如欣賞通常是批評的先驗階段，而批評卻不必然依據欣賞的經驗來發展。

茲以達文西的兩幅畫作為例，由不同的論述可知欣賞與批評態度之不同，所得的結果當然也不一樣。

A例：「……聖安妮與聖母無限慈藹地看著嬰兒，她們知道宿命，她們也不抗拒宿命。聖安妮一手指向上天，達文西永遠指向神祕領域的手勢再次出現；臉上如輕霧般（Sfumato）淡淡的不可思議的微笑，彷彿一切領悟與啟示盡在這微笑中，只顯現給心理的默契。不是文字，不是語言，甚至不是形象，只是一種心靈的狀態。達文西要借這樣的微笑宣告「美」，宣告在巨大的幻滅之後真正信仰的力量罷。」

「掩蓋在〈蒙娜麗莎〉的微笑下，只是世人對「美」驚慌的掩飾罷。我們或許極不習慣如此寧靜自在的「美」，「美」使我們手足無措。我們試圖用各種破解的方法使自己在「美」的面前有理論依據。

然而，美是不需要論證的。

在經過縝密的科學論證之後，達文西似乎更相信：「美」是一種直覺，但只顯現給心地單純的人。

〈蒙娜麗莎〉和〈聖安妮〉一樣是達文西以微笑開示的兩件傑作，他返璞歸真，使觀畫者可以看到自己生命的自在與寧靜，寬和與

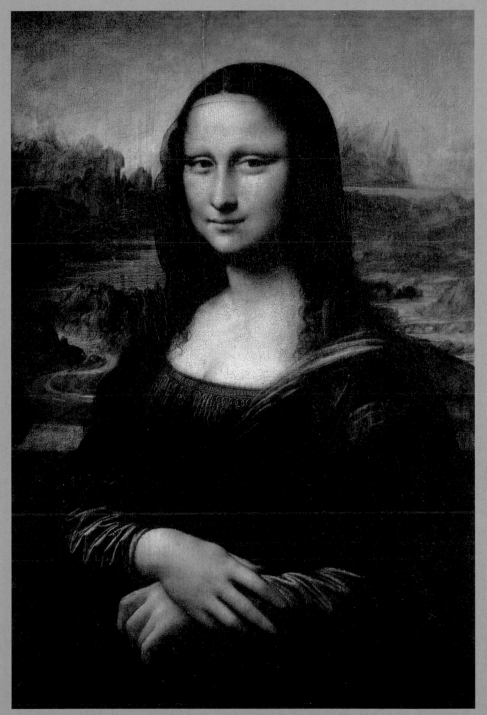

〈蒙娜麗莎〉，達文西，1510-1515，木板、油彩，77X53公分，巴黎羅浮宮 藏

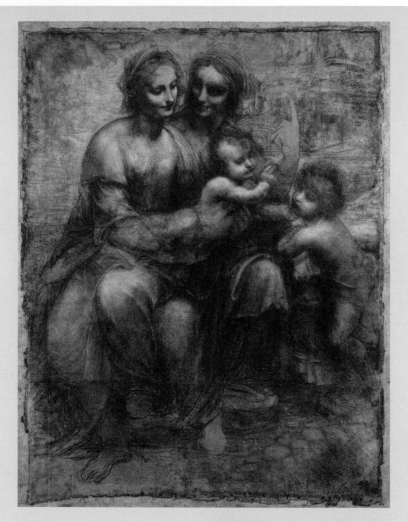

〈聖母子聖安妮和施洗者約翰〉，達文西，約1507-1508，炭筆粉筆、畫紙，142X106公分，倫敦國家畫廊 藏

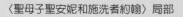

〈聖母子聖安妮和施洗者約翰〉局部

〈天使報喜〉局部，達文西，1470-1473，木板、油彩，98X217公分，佛羅倫斯烏菲茲美術館 藏

悲憫。

　　〈蒙娜麗莎〉以微笑看著千千萬萬到她面前的觀眾，從含著淚水的敬拜，到最不屑一顧的鄙視者，對「她」而言，卻只是一輕如水而已罷。」

　　上面這些陳述及情感表達，顯然比較傾向於藝術欣賞，較能打動易感的心靈，因而能普獲社會大眾的認同。

　　B例：「……圖中向上舉起的手勢，可由1475年〈天使報喜〉中

〈三賢士來朝〉局部，達文西，1481-1482，木板、油彩，246X243公分，佛羅倫斯烏菲茲美術館 藏

天使伸出的右手二指見端倪，1481年〈三賢士來朝〉中大樹後方亦有伸出一指的右手、1483年〈岩窟聖母〉中年幼的耶穌也向上伸出二指，約1495~1497年〈最後的晚餐〉中門徒湯瑪斯再度伸出右手的食指⋯⋯。這在達文西的畫中屢見不鮮，一方面在構圖上能強化視覺向度的延伸；另一方面是理性精確的達文西在面對宗教時的感性昭告。它可能是實體或裝飾、可能是內涵或符號、可能是信賴或懷疑、可能是讚美或幹譙⋯⋯，而這幅裡的手勢屬於哪一類呢？⋯⋯」

「蒙娜麗莎這般獨立的人像雖然在文藝復興初期就已慢慢現身，由全側面而半側面乃至面對觀者，達文西年輕時也畫過類似的婦人像，表面上看來差不太多，實則不然。在〈蒙娜麗莎〉圖中，達文西以形體碩大卻又能拉遠的特殊距離、表現準確又放棄細節的描繪手法、色調相融卻又逐漸淡出的背景處理⋯⋯，以及面容柔和朦朧、眼神幽深渺遠、黑髮簡樸素雅、衣飾隱約概括⋯⋯。如此不同於尋常人間的女子，以宛若聖母般的莊嚴型態，端坐在廣袤無垠的大地之上⋯⋯。」

〈岩窟聖母〉局部，達文西，
1483-1486，木板、油彩、轉移
到畫布，199X122公分
巴黎羅浮宮 藏

〈最後的晚餐〉局部，達文西，
1495-1498，油彩、蛋彩、壁
畫，420X910公分
米蘭葛拉吉埃修道院 藏

上述分析及推展方式，顯然比較傾向於藝術批評，較能啓動研究學習的動機，因而較受知識界認同。

兩相對照，可知欣賞常依賴主觀感受並自由抒發經移情所得到的直覺；而批評得依據客觀事實並分析批判經研究所得到的證據。其實，對藝術愛好者來說，重要的是保有欣賞的熱情和感動力；對藝術探索者而言，重要的是找到藝術的具體意義和價值，而此一目的之達成必然得透過藝術的批評。

二、藝術批評的步驟

米勒(Gene A.Miller)在其《Artin Focus》書中提出一套頗為完備的批評模式。他把批評分為兩階段，前段是以藝術品本身為主體的藝術批評法；後段是以歷史角度透視藝術品的藝術史批評法。前述兩階段都得經由描述、分析、詮釋、判斷四步驟才算完整，分述如下：

（1）就藝術品本身而論，也就是「就畫論畫」，如果沒有嚴謹的論斷依據，往往是各說各話。米勒深知完全排除主觀感受是不可能的，因此要靠理性的辨證才能得到較為客觀的批評，他認為合格的藝評家要擁有分析作品的能力和具備藝術史知識，最好同時是藝術創作者兼美術史學者。

A.描述：批評者應仔細縝密如警方搜索般，忽視作品之外的一切因素(包括作者、創作動機、時空背景……)。亦即在作品的「現場」搜索，如現象學般找出題材中的一切，越詳細越有利於後續的分析。我們不妨想一想，在〈蒙娜麗莎〉中有那些現象值得描述？

　　B.分析：批評者應嚴密精確如科學家般，理解作品中的藝術元素如何被有機地組織起來，也就是形式要素（時間、空間、質感、量感、光線、色彩…）經過何種形式原理（和諧、對稱、比例、漸層、變化、統一……）來構成作品獨特的樣貌。在分析時，不妨參考米勒建議的「設計圖表」，從形式要素和形式原理的排列組合中歸納出作品的構成法則。在〈蒙娜麗莎〉中我們是否可以「空間－比例」、「光線－對稱」、「色彩－統一」等有機的聯結，從而進行後續的詮釋。

　　C.詮釋：批評者應老謀深算如軍師般，研判作品中所潛藏的意義，包括創作的意圖、融入的思想、創新的手法、隱匿的情感……。藝術作品的意義經常是相當複雜的，不同的批評者會有不同的詮釋，儘管如此，他們都是依「分析」資料而來，才可以言之有理（非無理可循）。〈蒙娜麗莎〉就是一幅含混多義的作品，達文西想要表現什麼？運用了哪些獨特的技法？暗藏何種深層的情感？……，詮釋的工作是批評的重心所在，缺乏有利的詮釋將難以進行判斷。

　　D.判斷：批評者應正確果斷如法官般，也就是為藝術品做出總結，其判斷的標準是將前面所進行的描述（題材）、分析（形式）、詮釋（表現）結合起來，就其突出（也許正好相反）的程度給予適度的評價。〈蒙娜麗莎〉在主題、構圖、色調及空間表達方面有何可觀之處？整體氛圍及心理層面表現是否成功？它是不是深具感染力？透過正確的判斷，作品的優劣才可立見。

　　（2）就藝術史的角度而言，亦即「就史論畫」，如果只是在史料

與理論中鑽營，往往只是隔靴搔癢，所以在藝術史研究之前先得進行藝術品論斷。米勒認為藝術史觀下的課題不外創作者、時空背景、作品風格、藝術根源（所受影響）及影響力。要解決這些課題仍得經由描述、分析、詮釋及判斷四個步驟。

A. 描述：任何人都是特定時空下的產物，時代思潮、社會背景及當時的美學觀，是藝術史研究的最先期工作。創作者的出身、教育、成長背景、家庭生活、社會歷練、乃至性別取向等亦是批評者應考察的面向，其中任何一個因素也許正是藝術作品成形的關鍵。達文西生於文藝復興鼎盛時期，乃一律師的私生子，缺乏母愛、接受良好教育，具同志性向，熱愛科學研究……，這些是研究〈蒙娜麗莎〉必備的知識。

B. 分析：每個時代、地區的藝術表現都有風格上的同趨性，這種群體風格即時代風格、地域風格。然而，傑出的藝術家往往能以獨到的思想、觀點或技法創造出特殊的個人風格。批評者在做歷史分析時必須把時代、地域、流派、師承等之風格與個人風格比較，以顯現作品風格之突出，進而彰顯其歷史意義之重大。〈蒙娜麗莎〉在線性透視當道的時代轉向，開創了空氣遠近法，此外，〈蒙〉圖的暈染法使人物的實體感更為突出……。

C. 詮釋：藝術是時代的見證，是社會的批判，或自我的告白，何以見得？從作品種種線索中可以得知。同樣的題材，何以有時代、地域、個人之別？創作者的思想、意識、情感、技法……在批評者的

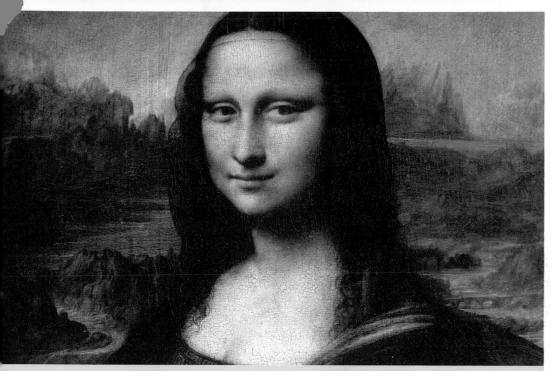

〈蒙娜麗莎〉局部

觀察下莫不具有特殊的意義。〈蒙娜麗莎〉之所以是文藝復興的代表作，需要批評者從各個面向解讀並與前世代風格相比較，才能看出〈蒙〉圖不僅提昇了人的地位、高揚了理性精神，並且再發現了人的意義。

　　D. 判斷：這是藝術史批評的最後目的，批評者要下結論，告訴人們某一藝術品有多麼重要，因為它在歷史上、文化上及藝術上有多麼大的進展、貢獻及影響力。〈蒙娜麗莎〉使空間影像更為完美，從此開啓色調繪畫時代，也使內容溢出形式，從此步入……。

　　米勒的批評模式兼審美考察與歷史論斷，還有循序漸進的推演過程，所以被視為最完整的視覺藝術批評模式。但米勒的方法仍有侷限，其「分析」僅止於形式結構，評述較為古典的風格最為適宜，但

對非審美性的當代藝術批評則無能為力。達達、超現實、抽象表現、普普藝術……要如何分析？杜象的「現成物」甚至沒有形式問題，要如何詮釋？

三、批評的論據

　　一個批評家究竟是以什麼為根據而從事他的批評？他的主要觀點、意識形態或中心思想是什麼？菲德曼（Edmund Burke Feldman）在其《Arts as Image and Idea》中提出下列三種概念，視之為批評家最主要的三種論據。

（1）形式主義的批評

　　認為藝術的優越性是由藝術語言的精確和其作品所產生訊息的種類所決定。這類評論的優越性是建立在藝術形式組織化的正確性上，藉著形式組織，作品的視覺因素是獨立在任何標示、聯想或傳統意義之外。

　　形式主義者認為藝術品成功的關鍵是藉藝術家計劃所得的成果，而非來自個別解釋之差異。如希臘的雕像，尤其是古典時期的作品，正是標準之形式主義下的產物，講求空間、比例、均衡、和諧……等以達到最精確性的標準為目標；在普桑的畫中，自然以複雜的形式被組織過，許多時空的質量、外表、方向及表現都有著均衡的規律。所以，技巧是形式主義者所看重的，因為它使事物適當地組合在一起，形式主義評論的正面影響，在於堅決排除文學及其他具寓意的媒介

〈阿卡迪亞的牧人〉，普桑，1639年，畫布、油彩，85X121公分，巴黎羅浮宮 藏

物，使形式成為「優秀」之基準。

形式主義和柏拉圖主義者都認為任何事皆有它理想、完美、具體
的一面，而藝術也只有在成功、展示、表達、溝通等方面都有具體的
表示時，才顯出它的完美。在藝術創作時，形式主義的標準常直覺地
為藝術家所用，特別是在面臨決定作品是否已完成之際，藝術家均有
使作品在形式上追求完美的傾向，他們會修正形式直到不能再繼續為
止，所以一個形式主義的批評家需要相當廣泛的經驗，使他能向那些
尚待努力的作品提出一個形式上完美的標準。

（2）表現主義的批評

表現主義的評論是以藝術和理想、情感間多重的交流為其長處，

它是站在形式主義的反面，因此對形式主義組織化的一絲不苟完全不感興趣。對他們而言，溝通及表達內心的欲求比美化、修飾、調整形式之美更為強烈，所以表現主義批評認為孩童最能樸實地描繪心中的理想世界，不過看重的是他們表達的構想和感情，而非作品中技巧及結構的品質。表現主義的批評家視藝術為理念和情感的交流，像梵谷、高更那種能激動情感或撫慰心靈的作品最受他們的關注，西方美術史上許多醜惡、狂怪的風格之所以被肯定，如孟克、恩索、史丁、柯克西卡、德庫寧……，皆因而獲得表現主義批評之讚賞，中國水墨也有徐渭、八大、陳洪綬、丁雲鵬等稀奇古怪的創作，因個性之突出，風格之頑強而令人側目。

〈榴實〉，徐渭，明代，紙本、水墨，91.4X26.6公分，國立故宮博物院 藏

〈隱居十六觀–譜泉〉，陳洪綬，明代（1651），冊頁紙本水墨淡設色，
21.4x29.8公分，國立故宮博物院藏

〈塞雷風景〉，史丁，約1920–1921，畫布、油彩，56X84公分，倫敦泰德畫廊 藏

表現主義的批評者相信，藝術必須要有些可說的東西，這暗示了藝術家必須有內涵。有些人認為，藝術是生活洞察力的來源，藝術家是個智者(而事實上社會中所認定的並非如此)，因而能掌握一些真理，經由直覺、才能、技巧或想像，藝術家有辦法把真理具體化。因此，藝術的創造力，與當代的關連性及妥當性，都成為評論的重要標準。

（3）功利主義的批評

柏拉圖和托爾斯泰都曾強調藝術在道德中所產生的影響力，有些人認為藝術能達成教化社會的任務也莫不有鑑於此。功利主義者相信，藝術是促進道德、宗教、政治、心理的工具，藝術家的優越便是根據這種理論，非根據材料的運用，也不是根據理念呈現、真實性、多樣化或情感交流為標準。功利主義批評所關心的是結果，即藉著藝術所傳達的感情和理念所產生的結果比藝術本身還重要；換言之，即使我們不認知藝術，而只發覺我們由藝術的目的中所得理念及感情是有益的，藝術便是美的。

當我們回望藝術史時，在對藝術品本身讚嘆之餘，也別忘了它們在當時的社會中是具有功能性的，例如羅馬式雕塑，是籠罩當時社會的宗教生活中不可避免的一部分。

功利主義的理論認為藝術除了形式、感情之外還存有一些目的，優秀的藝術創作，需要有適切的動機，亦即心理、習俗或團體需要的動機；也就是說藝術的創作具有目的性，而且這些目的常是外在附加

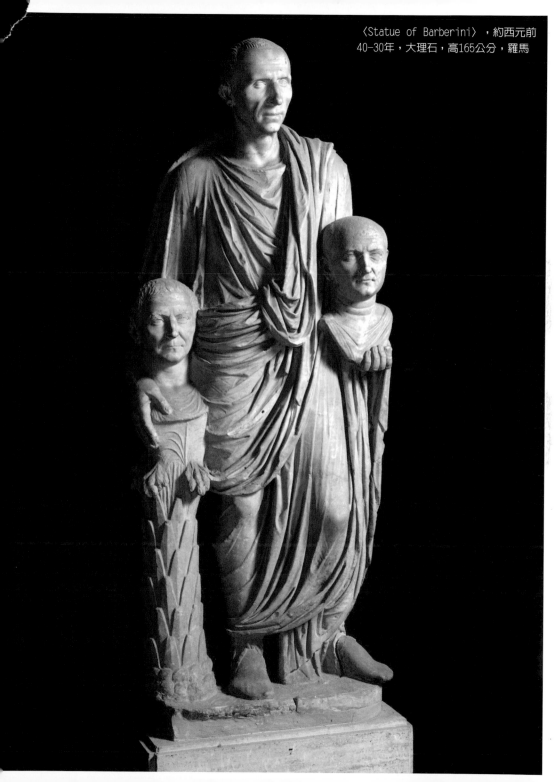

〈Statue of Barberini〉，約西元前
40-30年，大理石，高165公分，羅馬

〈虎口奪銅〉，吳雲華，1972年，畫布油彩

上去的，因此創作的自由度也因這些誘因而有所限制。

　　如共產國家在政府的鼓吹之下，刺激了藝術必須為支持及說明政治的表現，因而導致了庸俗現象的產生，雖然功利主義批評常會導致藝術庸俗化，但它在檢視藝術時，可為藝術評論提供良好的一面，他們鼓勵評論家去尋找藝術貢獻給歷史、社會、道德、心理等的目標，評定這些目標是否達到令人滿意的程度；同時，他們所強調之藝術與生活間的重大關係，可成為藝術家逐漸走入狹窄技巧（過度形式化）的矯正劑。

〈沒有絕對腐敗之理〉，達敏‧赫斯特，1996年，混合媒材，裝置展示場景

（4）結語

　　前述三種批評類型，其實就是追求美、真、善三種境界，此三者似乎已包涵了一切，然而美學家為了批評的周全，尚提出許多看法，許多理論及邏輯推演皆可用來作為價值的評判。今日，藝術的風格及目的是如此地複雜，以致於產生了許許多多的批評方法，甚至沒有任何單一的法則能適當地批評所有的作品；尤其是在當代藝術領域。由於創作形式的不斷擴張、變異、延伸，逼使當代批評家需經由符號學、心理學、社會學、歷史學、文化人類學，精神分析學等不同的學術領域來進行其詮釋工作。如今，藝術批評已經成為一門相當精深的

人文學科，如果沒有相當的藝術涵養，很可能根本看不懂批評家的論述，這或許是當代藝術評論的危機，也就是批評與創作相互為用，相得益彰，但卻也日益孤絕，難以溝通。

四、結論

藝術批評是件嚴肅的事，以至令人卻步，絕大多數的愛藝者寧願只是藝術欣賞者就夠了。在邏輯推演下有秩序地「解剖」一件藝術品，這是多麼辛苦、艱難且乏味的學術性工程，此所以藝術批評總是少數學者的專業領域而難以擴及到更為廣泛的社會大眾。

儘管藝術批評使人望而生畏，為了更深入地瞭解藝術，若能透過系統化的方式，萃取出藝術品的內涵，我們將能從作品的認知中得到更多的愉悅，這種因深獲我心、深得其意所獲得的滿足感，才是欣賞的最高旨趣。透過藝術批評，能提升藝術欣賞的境界，亦能使生命因而擴張，值得我們進入其中。

第九章

藝術的收藏，藝術的鑑賞

藝術的收藏，藝術的鑑賞

一、藝術市場漲停板

　　這幾年來，台灣經濟走勢趨疲，各行各業的投資意願低落，打開報紙，都是些商機不再的負面消息，而藝術市場卻在此時交頭熱絡，買氣之旺令人吃驚，各藝術品拍賣場紛紛掛出「漲停板」。

　　猶記1987年3月梵谷的〈向日葵〉以三千餘萬美金成交時的媒體報導盛況，就在有人推測此一記錄難以打破之時，同年11月梵谷的〈鳶尾花〉就以五千餘萬成交創下新記錄，此後，藝術品創新高就再也不

〈鳶尾花〉，梵谷，1889，71x93公分

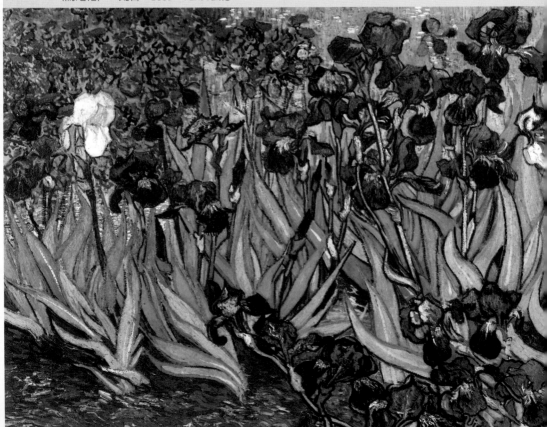

〈鬼谷下山〉青花大罐,元代,私人藏

稀奇了,2006年11月波洛克的畫作〈1948年五號〉竟以一億四千萬美金的天價售出(約台幣46.2億),這使國際藝壇不得不推測,未來藝術市場的走勢驚人。

　　與國際藝術市場相比較,這幾年來最令人驚訝的是中國藝術品價格的節節上揚,古文物有元代青花罐〈鬼谷下山〉以10億台幣成交,當代藝術則有劉小東的〈三峽大移民〉以八千多萬台幣成交,許多才三、四十歲的年輕畫家也動輒幾百萬人民幣起跳,而拍賣槌定的價格往往超過估價,中國大陸改革開放後的新貴實力越來越雄厚,拍賣場

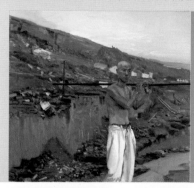

〈三峽大移民〉局部,劉小東,
2003,油畫,200x800公分

上神完氣足，叫價最高的盡是黃面孔。

　　中國經濟發展成就的最佳展場就在藝術拍賣會上，十年前大陸還是中國藝術的出口站，如今，一個個富有的收藏家已經開始把流散到世界各地的文化遺產買回來，同時也把正在勃興的當代藝術送上國際藝術市場平台。

　　股市多起伏，房地產常落價，利率又過低，許多游資充裕的有錢人正煩惱財富的進出，也許收藏藝術品是一個可以考慮的好去處，除了保值、致富外，還可以提昇自己的品味，開拓豐富的心靈視野，有興趣的人何妨一試？

二、行家也是從附庸風雅開始

〈名家文物鑑藏〉書影，藝術家雜誌出版

越來越多的收藏家誕生了，從競標會場上的熱烈情況可以證明，不少單身貴族也熱衷此道，貌不驚人的年輕小伙子可能就是剛上路的收藏家。到底藝術品有具有什麼樣的魅力？使收藏家們一栽進去就再也不出來，終其一生而樂此不疲？

　　收藏藝術品的心態差

異極大，目的不盡相同，不外乎欣賞與功利兩者，如果再細分則可分為：附庸風雅、典藏研究、純粹欣賞、投資謀利、財富象徵。他們收藏動機雖不同，卻有相同的熱度，一往而無悔。列述如下：

（1）附庸風雅：能有點書卷氣可以脫盡俗氣，家裡擺兩件藝術品是品味高尚的象徵，有點閒錢不妨風雅一番，這一類收藏者還不算真正成「家」，他們的目的在於裝飾，數量不多，價格不高，有名比較重要，由於真假好壞不分，往往買到仿造的名家作品，這一類收藏家層面最廣，是成為專家的最基本來源，因為附庸久了也有能悟出道理的，一旦有了心得就不再是外行了。

（2）典藏研究：許多人生來就有收集癖，小時候收集瓶蓋瓦片，稍長收集火柴盒、郵票，成年後收集錢幣、名酒，有些則收集藝術品，這種人沾上藝術品後用情專一，專收某一時代，某一類或某一家的作品，若遇上自己需要的作品，借錢也務必得到，一旦入手，朝夕把玩、細心照料，由於潛心於此，必定勤研相關資料，往往成為這一類的專家，他們和研究學問為主的收藏家雖動機不同，卻都有相當豐富的專門知識。

（3）純粹欣賞：喜愛藝術的人最初僅止於「欣賞」，不過經欣賞而由衷生情，再發展到佔有慾，進而購買收藏，是一條循序漸進的過程，由於重在陶冶性靈，所以不求名家，不重古今，亦不在乎完整，偶有瑕疵也無妨，只要合乎口味，許多人看不上眼的小品或仿品都在收藏之列，這種收藏心態常有「物逢知己」的感覺，最能享受收藏的樂趣，不過人的慾望會驅使收藏的心轉變，終究會越收越好，也愈陷

愈深。

　　（4）投資謀利：收藏藝術品以保值的風氣在國內還不普遍，在國外早被視為置產的項目之一，又有免扣稅的誘因，使不少富豪將購藏藝術品經費視為經常性的支出，由於目的在獲利，真偽及增值潛力是首要條件，這類收藏家通常聘有藝術品鑑專家為顧問。由於藝術市場上獲得財富的實例頻傳，以投資為旨的收藏家有逐漸增多的趨勢，若無專家的指導，很容易走入歧途。

　　不論是哪一種心態，收藏路上充滿了冒險和驚險的過程，真（偽）、善（貴賤）、美（雅俗）的追求竟如尋寶一般刺激，如人飲水、冷暖自知，箇中滋味只有上路之後才能體會了。

三、古畫十張有十一張是偽作

　　老收藏家都知道，古畫十張有十一張靠不住，何來十一張？大件改小多出一張，雙宣從中揭開，裏紙另裱成一幅淡墨作品也多出一張，做假的名堂之多，令人咋舌。

　　張大千生前頗受假畫之累，他本人年輕時做石濤的假畫，後來門人、時人做他的假畫，竟有鬧出亂紛且牽涉到他頭上，欲辨不可，頗為苦惱，當代作品尚且難倒各方評家，更何況歷經千百年的古物，若不善於鑑別，看走了眼，往往會吃虧上當。

　　香港導演李翰祥素喜收藏藝術品，這條路上走多了，大概吃了不少暗虧，還好他很聰明，舉一反三，拍了一部「騙術奇譚」把學費給

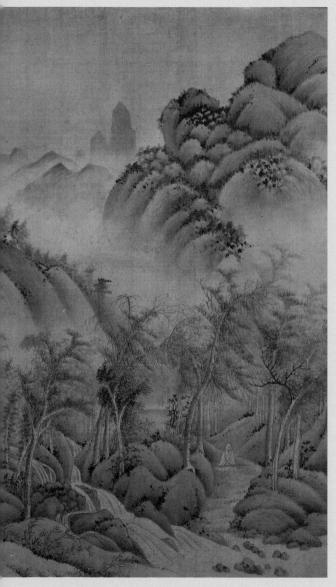

〈小中現大冊‧倣趙孟頫倣董源萬壑松風〉，董其昌，明代，絹本、水墨淺設色，60X33.9公分，國立故宮博物院 藏

騙了回來。騙術最高的當屬張大千，除了幾可亂真的絕技外，迂迴曲折的心理戰更令人叫絕。前兩年台灣某收藏家偷渡大陸，花了幾百萬打通關節後，挖古宅、掘墓園，滿載一漁船歸來，結果全是贗品，那是經人設計好埋進土裡的，這就是略諳藝術品常識，妄想發橫財的後果，當初若看過張大千傳記或可免此一劫。

幾年前一位博士發表一篇論文，談宋朝幾位名畫家的技法，文中所引用的文獻多出於《寶繪錄》，這本書是明末收藏家張泰階為所造假畫而寫的書，這位博士引

錯了來源而傳為笑談，《寶繪錄》裡所收假畫二百軸，可見當時假畫之盛行了，現代人作假，也仿效古人印製精美的目錄並請學者作序，剛入門的收藏家很少有不上鈎的。

儘管鑑定古物早有碳十四及熱釋光等測定方法的運用，但道高一尺、魔高一丈，遵循古法製造而能瞞天過海的仍不在少數，張大千就曾用明朝紙仿石濤而瞞過了天下人，古代文人收集文房四寶的癖好正方便了作假的機會。多年前故宮博物院鑑定為國寶的交趾燒，經證實為今人所製作，由於作者在製作時混入古廟殘破的瓦片，瞞過了故宮專家的「科學眼」，可見以科學儀器測定年代，未必能提供確切的答案。

故宮尚且看走眼，豈不是真假莫辨了嗎？真假難辨是事實，精鑑者還

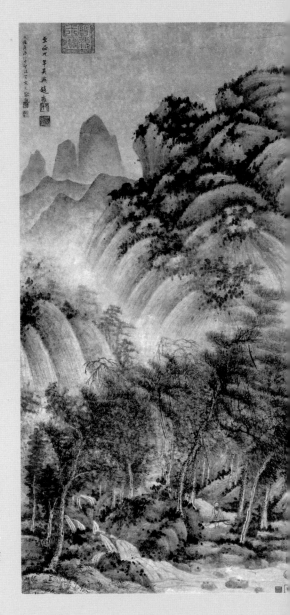

〈靜聽松風圖〉，張大千偽作元代趙雍畫作，約1950年代，紙本、水墨淺設色，162.56X71.12公分

《寶繪錄》書影，明崇禎六年刻本

是辨得出，辨得出藝術品中獨特的內蘊與氣質，這是假不了的，只是這樣的功夫並不多見。沒有深厚的學養與史識，縱使收藏藝術品幾十年，仍然辨不出藝術品的性格。台灣的收藏家大多從藝術品中的物質部分著手，往往玩物喪志，而走入收藏的歧路了。

這幾年來，古玉市場開始流行小型的拍賣會，有一位醫師固定在拍賣場「捧場」，耗資近百萬買回來的藝術品十有八、九都是劣等的「今董」。在幾個月前，在某雜誌大做廣告來台探路的港澳藝術中介商，攜來的齊白石、張大千、李可染、溥心畬等名家作品全為贗品，日前在某拍賣場露臉的所謂商鼎、宋瓷，雖然造型精美，氣質古雅，

但仍有專家認為靠不住，真真假假、假假真真，這條收藏路還真不好走呢！

四、收藏應有的態度

一個好的收藏家一定精於鑑賞，收藏家有許多種，妄想發財是最差的一種，其次是保值、置產。說他們差是因為他們只能成為收藏家而不能成為鑑賞家，即使繳了無數「學費」，最後仍然是一知半解。

另一種人是見好就收，家裡處處是寶，活像個藝品店，這是泛情濫愛而非欣賞了，是一種物慾的表現，只能有因佔有欲而生的成就感而沒有相知相惜的滿足感，這也是一種不正確的收藏態度。

做一個真正的收藏家一定要從欣賞開始，並且要確立幾個觀念，好建立正確的收藏途徑。

（1）由近代推及古代：我們常說今不如古，現代人多有好古癖，越古越好，事實上，能流傳到今天的古藝術品都是古代藝匠的結晶，但是假多真少，初入門的收藏家眼力不好，上當機會多。收藏今人作品真假問題較少之外，在感情上，現代人作品所透露出的氣息與我們的生活經驗比較親近，再加上資料收集方便，對作品風格之形成與變化之由來均可深入研究，並可做出精當的分析與批評，這樣就容易由欣賞而入鑑賞。

（2）好比真重要：一般收藏家選藝術品不論好壞，只問真假，名家應付之作也視如至寶，若不能肯定時代或作者，就算是傑作也難得青睞，這就是以耳朵的觀點（聽說誰有名，誰漲了價來選擇藝術）而不

以藝術的觀點看藝術。以張大千仿石濤而論，他偽造的石濤有的比真的石濤還要好，可視為石濤畫的再造者，畫中當有真感情，是一幅好畫就值得收藏，管它是真石濤還是假石濤。倘若今人做假能做出潔淨無華的宋瓷，那麼它就如宋瓷再世一般可貴，唯有從美的觀點出發，捨棄真假辨識的鑽營才是真知。

（3）冒險比盲從可貴：何謂精鑑，就是能看到別人看不到的地方，有眼光的收藏家不會跟潮流跑，自然不會以高價收購名家作品，由名不見經傳的作品中窺出它獨到之處，由一個未經琢磨的石頭中發現是美玉，才有冒險的精神，才充

〈張大千仿石濤松下高士〉，張大千，1929年，紙本、水墨，345X134公分，國立歷史博物館 藏

滿無限的希望。歷史上的大收藏家之所以能成功，是因為他們看的出璞玉，他們在藝術家尚未成功時就開始投資了，而藝術家的成功也得自於他們的栽培，這才是本輕利重，就看你有沒有好眼力了。

（4）精比博重要：收藏要專、要精，這是培養眼力的好方法，所謂精，是指收藏要精，眼界卻要寬，見的多才能談精。一百件次級品比不上一件極品，許多收藏家只收不賣，弄了一大堆卻不值一看，正確的收藏一定要賞，要流通，舊的不去，好的不來，當眼界高了，原來的收藏看不上眼就該賣出。兩個同時出道的收藏家，一個始終在買，一個始終在賣，一個有數百件，一個只有十餘件，但一個是多，一個是好。

做一個真正的收藏家要注意的還很多，最重要的是要多涉獵史籍文物，參考比較，當能自得於心，也唯有相信自己的眼光才能入寶山而不空手而歸。

第十章

藝術基金
藝術投資的新紀元來了

藝術基金－藝術投資的新紀元來了

　　藝術投資還是個很新潮的名詞，從前我們只會說藝術收藏，其實兩者都是花錢購買藝術品，但前者的目標是獲利，後者的目標是擁有，當然，投資者可能也因而有了收藏，而收藏家也可能因而獲利，目標不同，結果卻可能相似，兩者之間的關係確實難解。

藝術收藏之路

　　如果考察購買藝術品這件事，歷史並不太久，在古代是皇帝或宗教領袖才能擁有的權力，藝術家好像領薪水般為老闆服務；近代則是王公貴族扮演伯樂，藝術家若被選上到府服務就成了千里馬，以上兩類均屬「包養制」。藝術家能獨立自主的創作，完成後待價而沽，這種事在以前並不多見，即使有所謂的交易行為也多屬「工程契約制」，林布蘭所畫的那些〈解剖課〉和〈夜巡圖〉，不都是受雇而繪嗎？

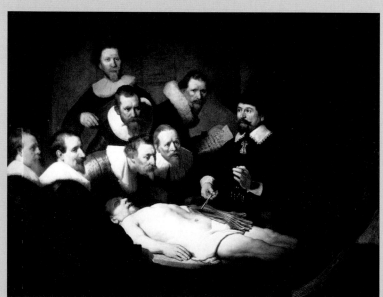

〈尼古拉·杜爾普博士的解剖課〉，林布蘭，1632年，畫布、油彩，169X216公分，海牙莫里司宮美術館　藏

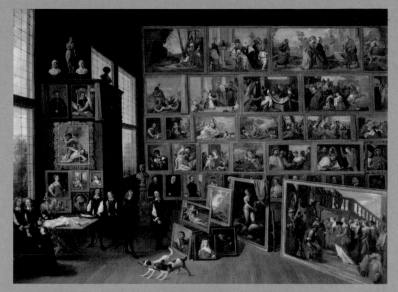

〈雷奧波德‧威廉大公在其布魯塞爾的畫廊〉，特尼爾茲，約1651年，畫布、油彩，123X163公分，維也納藝術史博物館 藏

今天我們所稱之為畫廊的藝術品交易場所，在巴洛克時代是皇宮內放置藝術品的穿廊，後來被藝術品交易場所沿用才有此奇怪的名稱（畫廊通常沒有廊）。真正把畫掛在牆上供人選購的模式究竟始於何時已不可考，在梵谷傳中提到他的弟弟思奧是很成功的畫商，梵谷還曾嘗試從事此一行業，當時就曾住在思奧的店裡，而他們家族從事藝術品交易的歷史已近乎百年老店的傳承，可見花錢買畫的雅好已經興起；高更在沒改行畫畫之前就是個收藏者，專買印象派畫家的作品，他的目的既非投資也不是典藏，而是欣賞並贊助的性質。

從贊助者到投資者

在藝術市場成熟之前，欣賞與贊助一直是藝術交易的最主要型態。如果沒有楊肇嘉，李石樵早年的創作質量可能沒那麼飽滿結實；如果沒有吳清友，陳夏雨的晚年創作也不會那麼從容安詳。這一類型的藏家比較像是贊助者，看中的是「人」，為的是使藝術家安心創

〈建設〉，李石樵，
1947年，畫布油彩，
259X162公分，李石樵
美術館藏

作，無後顧之憂，所以盡其可能的資助之，由於重點在於扶持，所以不會買了又賣，也不會自視為收藏家，就收藏動機而言，就算家裡擺滿了畫作，他們還是贊助者而非收藏家。

買得起藝術品可謂買家，經常買畫而又形成體系達到一定境界者才可稱之為收藏家，以此標準來看，有錢並不稀奇，有藝術素養並自成一格才讓人刮目相看，這種夠得上收藏家之名者，看中的是藝術作品的質量、風格及歷史定位等高層次問題，所以得花心血在「研究」上，久而久之就可稱之為專家了，如葉榮嘉、邱再興、林百里等皆屬之，他們把收藏攤開就足以成為有品質的美術館，不僅如此，要葉氏論郭柏川，邱氏論湖南刺繡或林氏論張大千，絕對比大學教授還能抓

住重點。此類型收藏家因為越選越精，所以會汰舊換新，與市場的互動較為頻繁，雖然可在畫價升值上獲利，但他們比較在乎的是精神上的滿足，傑出藝術家的精品或代表作通常在他們手中。

收藏家可自成「一」家，緣於個人的品味及財力，能量通常較有限，所以影響也較小，自上個世紀後半葉起，由企業資金來進行收藏藝術品的方式已屢見不鮮，不僅在於投資，也在於企業形象。如play boy雜誌購買pop藝術家庸脂俗粉式的作品而在日後大發利市，如日本安田海上火災險公司買下梵谷名作〈向日葵〉而大幅提昇知名度，還有日本的小林公司、本尼斯企業，台灣的中信（購入莫內名作）、富邦、台新等，最能被看到的是國泰世華銀行在各分行的櫥窗掛上所購畫作複製品，旁邊還標明「原作由國泰世華銀行收藏」，這種由企業資金來購藏藝術品的模式正方興未艾，但在亞洲還在「試行」中，通常是用股民之錢來逐行企業主之喜好，如果沒有學者專家為顧問，又無監督考核機制，風險相當大。

本世紀以來，藝術市場不斷攀升，畫價一再破紀錄，獲利亦不絕於耳，對於藝術圈外的社會大眾來說，除了羨慕之外還能怎麼辦？由於藝術收藏的門檻太高，他們有什麼機會分享畫價上揚的利益？有需求就有對策，藝術基金因此應運而生，尤其在亞洲當代藝術市場如此火紅的當下，在中國經濟躍升中快速出現的新富階級，在股市、房市過度膨脹而思另尋出路之際，藝術基金的出現，宣告了藝術投資的新紀元來臨，其未來走勢及影響力不可小覷，而從贊助者→收藏家→企業投資→藝術基金，這是水到渠成的發展，其勢已不可擋。

三、藝術基金的走勢

　　以基金方式出入市場在歐美已行之有年，發源地就是英國，藝術基因亦如是，較為人知的老牌案例是1974年，英國鐵路養老基金用總額的2.9％資金購買當時約一億美元的藝術品，到了1999年才將藏品出售，收回約三億美元的資金。英國的美術基金運作已相當成熟而活躍，獲利頗豐。如某例於2004年募集了約3.5億美元，按3：3：2：2的比例投資於印象派/大師級作品/現代藝術（1940—70）/當代藝術（1970—85），不僅面向廣闊且多元，還可以分散風險，該基金成立以來的平均年獲利率高達58％；另一例是基金操盤者不久前在畫廊購入兩件當代藝術作品，約半年後由拍賣市場轉出，獲80％的利潤。由於投資報酬率快又高，使不少金融機構或銀行相繼投入藝術基金的開發列中。

　　其中，荷蘭銀行不僅在英國操作美術基金，也聘請蘇富比經裡朱利恩・湯普生（Julian Thompsom）擔任中國基金的首席經理人，該基金的操作期限為5—7年，個人投資額在25萬美元以上，預期年獲利率在12％—15％之間。由前例可之，投資底限在25萬美元以上可不是一般散戶可以加入的，但若和波士頓的菲門烏德（Fernwood）投資基金只接受500萬美元以上的客戶門檻可就低多了。不過，這種高檔基金畢竟是少數，目前諸多基金正主動降低門檻，讓廣大的散戶也能加入，螞蟻雄兵的力量才可怕，而且雜音也較少。前舊金山現代美術館館長大衛・羅斯（David Ross）新成立的藝術經濟人基金（Art Dealers Fund）就募集了一億美金來操作；曼哈頓的Graham Arader基金的額度

是二億美金，投資目標是美國繪畫，收益預期是10年，預估有400％的利潤。

　　林林總總的藝術基金令人目不暇給，投資者在選擇時的首選還是有品質保證的銀行，如前提的荷蘭銀行，最早收藏當代藝術品的JP摩根銀行，在藝術投資服務項目領先全球的瑞士銀行及花旗銀行等。就在各藝術基金開始投入中國藝術市場之際，在藝術品增值率驚人並已被賦予商品概念之後，2007年6月18日，中國民生銀行推出了「非凡理財系列」，其中特別強調了中國第一例的「藝術品投資計畫」1號產品，其投資底限是50萬人民幣，投資期限是兩年，預期年收益率高達18％，此一開風氣之先的基金產品立即吸引了投資大眾的目光，從此讓藝術投資進入了公開而普及化的投資管道中。

四、藝術基金的操作

　　藝術基金之所以吸引人，當然是藝術市場的增值潛力，還有許多浮出水面的私募基金的成功案例所致。最為人津津樂道的是來自浙江金華的劉乾生私募基金，投資者都是他的親戚朋友，劉氏組織了收集古董傢俱的團隊，低價買進待高價時出脫獲利，他在2000年募集的第一批資金，截至2007年11月的利潤大約是2200％，到2010年期滿時，預估利潤在3500％－5000％。

　　另一例是上海華氏文化的華雨舟在三年前接受香港私募基金的委託進行藝術投資計畫，每年運作2000萬到一億的資金，華氏的承諾是每年15％的增值率，但實際運作的結果是在除稅後還有125％的收益。

其實，早在民生銀行推出藝術品投資計畫之前，即有不少藝術基金在市場上運作，而且還日趨興旺，後市看漲，只不過多數未浮出水面而已（在台灣尤其如此）。

為什麼要找藝術基金代為投資？很簡單，只要經過股市幾番追殺漲跌後就知道：單打獨鬥者怎麼都玩不過集團連線作戰。藝術品可不是尋常物資，搞不懂又沒時間、精力去研究，何不委託專業機構來操作呢？那麼，專業機構究竟有什麼本事可以穩操勝券呢？難道大銀行的藝術基金就沒有風險嗎？

藝術投資不同於一般股票交易，它具有專業知識深、投資回饋高、投資期限長、流動性較低、敏感度較大等特質，並非一般股民可以理解或參與，而藝術基金的操盤者更是難覓，此所以民生銀行在2006年底就獲得藝術投資項目的審批，卻因為一直找不到優秀的藝術顧問而讓計畫延遲了六個月。的確，一個同時理解藝術史、藝術創作、藝術收藏市場及其他複雜環節的藝術通才並不好找。

五、藝術基金的優勢

目前，藝術基金的管理者多為離職美術館長、拍賣公司執行官或資深畫廊經營者，除了他們的眼力外，與之配合的措施皆非個人收藏家所能及，例如：

〈一〉資料蒐集齊全、正確，掌握訊息變化的能力強。

〈二〉對藝術家創作脈絡、作品特色、創新性、未來潛力及配合度等均有嚴密的學術性考核。

〈三〉因資金雄厚加上提前進場，還有基金管理者的資歷及人脈，通常都可以拿到最低的價格。

〈四〉與重要的美術館、策展人、藝評家、畫廊、博覽會、媒體及拍賣公司均建立緊密的連結關係，所以比較能塑造出藝術品的價值及升值空間。

〈五〉有能力做多，可適時進場護盤，拉抬作品行情。

由上述幾點可知，藝術基金除了管理人的眼力外，還有訊息快、選件精、進價低、行銷強、賣價高等超級運作能力。錢多好辦事，拿藝術基金的錢來贊助美術館辦活動的回報可能就是旗下藝術家未來在美術館辦展的前提，至於怎麼讓媒體大肆報導或輕易成為拍賣場上的競標物，這當然和財力、權力有關，而能在其中縱橫裨闔的非屬大的藝術基金莫屬。

民生銀行的藝術基金才啓動，建設銀行浙江分行、上海証大集團等也都快速往此一區塊移動，而私底下正積極運作的私募基金更來勢洶洶，藝術投資的新紀元已然到來，它將產生什麼影響？撇開藝術創作的品質不談，顯而易見的是M型藝術社會的來臨，不久之後，能在藝術基金運作名單中的就是「成功的」藝術家，反之是「失敗的」藝術家，未來藝術品質的優劣恐怕不再是市場關切的重點，藝術家身價的漲跌才會是藝術論談的焦點，這樣的藝術世界也許不符我們的想像，卻難以避免，這是時代趨勢所致，此一只論成敗的藝術世界其實就是藝術基金最大的風險所在。

國家圖書館出版品預行編目資料

藝術初體驗=First Encounters with Art / 倪再沁 著
初版. -- 臺北市：藝術家，2008.06〔民97〕
192面；15×21公分.--

ISBN 978-986-7034-93-9（平裝）

1. 藝術評論 2. 文集
907　　　　　　　　　　　97010382

藝術初體驗

作　　者｜倪再沁

發 行 人｜何政廣
執行主編｜葉柏強
文字編輯｜蔡榕娣、蔡宜娟
圖片編輯｜葉柏強、蔡宜娟
美術編輯｜宇森廣告事業有限公司
封　　面｜曾小芬

出 版 者｜藝術家出版社
地　　址｜台北市重慶南路一段147號6樓
電　　話｜02-23719692～3
傳　　真｜02-23317096
印　　刷｜新豪華彩色製版印刷股份有限公司
初　　版｜2008年06月
ISBN｜978-986-7034-93-9
定　　價｜250元

本書獲「96年度教育部獎勵東海大學教學計畫」補助